泌　　　　境

房思瑜。寫真書

Serena Fang

呼　　　　吸

我愛山！
是很喜歡、很喜歡的那種！
上山就好像回到家一般地自在。

記得，第一次接觸山是在高中學生時期，某天跟家人起了很大的爭執，很想逃離又急需療癒，於是，出門去爬了一次山。

正當心情還很煩燥的時候，我剛好經過一條山間的溪水小徑，我刻意放慢了腳步……就當我停下來的同時，山間瞬間起了大霧，雲氣繚繞將我包圍，有如仙境一般！

聽著溪水的聲音，一切夢幻得好不真實。感覺原來山裡是有山神和精靈存在的啊？！那一次，山用它的包容療癒了當時低潮的我，所有煩惱也隨著霧氣散去，我的心被療癒了，得以帶著滿滿的正能量回家。

後來只要心情好、心情不好，有心事、有問題想不透的時候，就想往山上跑！就算一個人上山也很自在，有時躺在山頂更是舒服，我常一下子就睡著了。漸漸地，我從小山慢慢往深山裡去探索，發現每座山都有屬於自己的特色，更讓我想好好欣賞它們不同的樣貌。而陸陸續續我也走過了合歡山、水漾森林、雪山聖稜線、天使的眼淚嘉明湖、2 天 40K 的奇萊南華、武陵四秀……等等。除了挑戰體能極限，更想嘗試長程的縱走路線。

由於攻百岳需要負重 10 公斤以上，也常常要走個 3 天 2 夜，因此平時就需要持之以恆的鍛鍊，為了能靠自己的力量一步一步登頂，去看看3000 公尺以上的風景，平時的我格外自律地運動，竟意外練就了很好的體能與線條。

也因為山上的氣候多變，時而陽光普照，有時又會下起傾盆大雨……加上爬山過程整天的曝曬，肌膚經常得面臨考驗，為此我還創立了專門給熱愛戶外運動者的保養品牌── Sercle。

因為愛山，我總是非常快樂！
無論是身心靈、以及人生的轉變，我都必須好好謝謝山，帶領我走到這裡。

城市裡的節奏很快，所有一切都很方便、慾望相對比較多，但每次來到山上，回歸了最簡單的樣子，讓人特別珍惜每一份資源，也了解什麼是需要而不是想要。清晨，能從雲海中看到橘黃色的日出升起，整片大地被金黃色的陽光包圍著……若是天氣好，夜晚抬頭還能可以看到滿天的星星；大自然的這一切，治癒了我的心靈，所有的煩躁都變得很渺小。所以每次上山，總讓我覺得一次比一次變得更完整。山，總是帶給我超乎預期的滿足。所以不管再難再苦，我的心還是想跟山靠近，也很謝謝山神每次的照顧，讓我們能安全平安下山。

這本書是我人生的第一本寫真書，特別選在平常我非常喜歡去的「南投」各個秘境進行拍攝，對我來說意義非凡，南投的山上，是我一個人放空時最喜歡待的地方，因此想透過這本書，謝謝這片山所帶給我的美好，除了是為自己留作一份紀念；也想將它們分享給所有的讀者，希望能鼓勵大家一起擁抱台灣的大自然！

山很美，希望你也能一起愛上它。

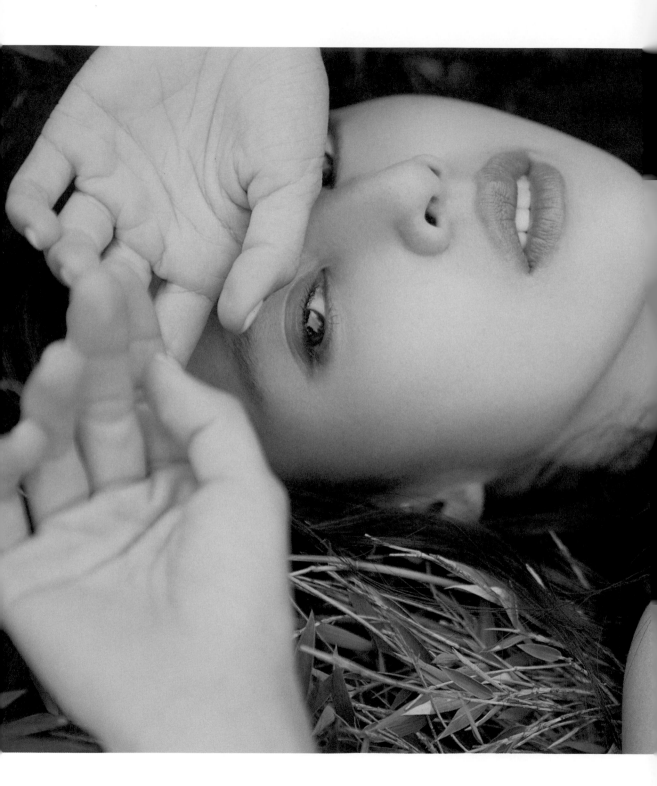

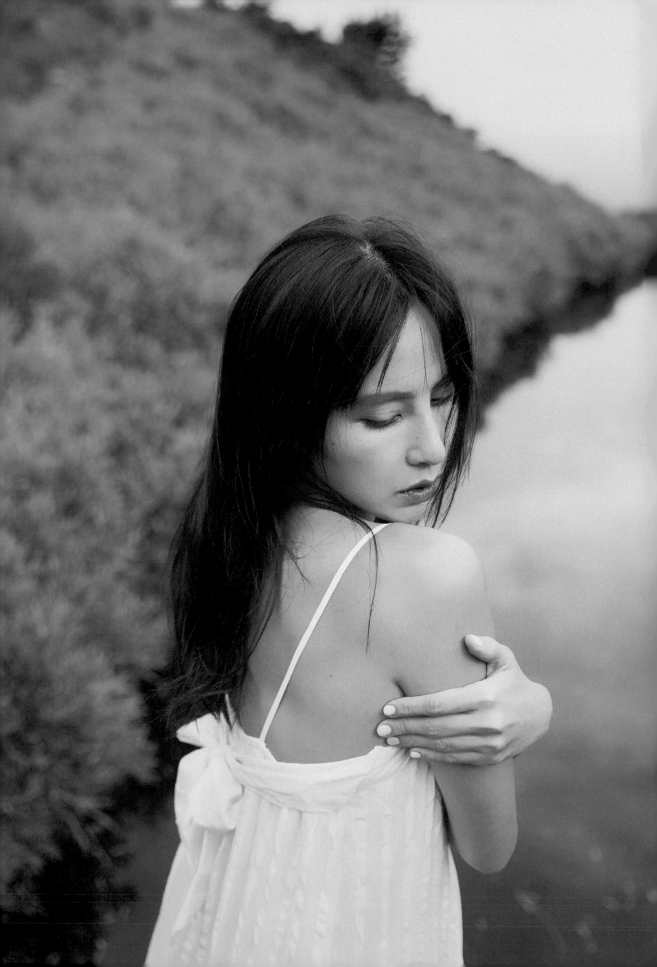

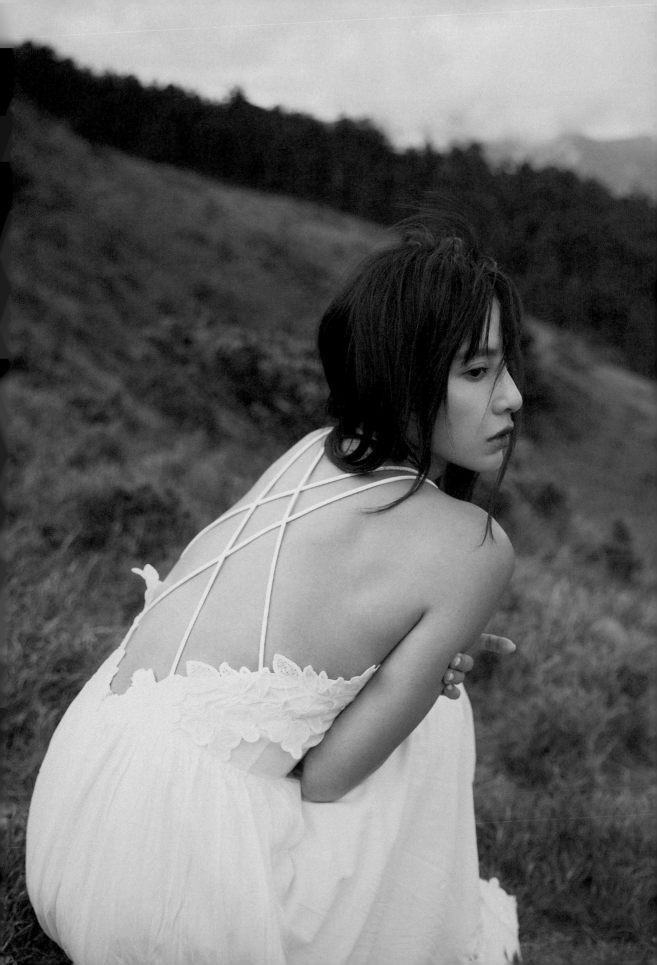

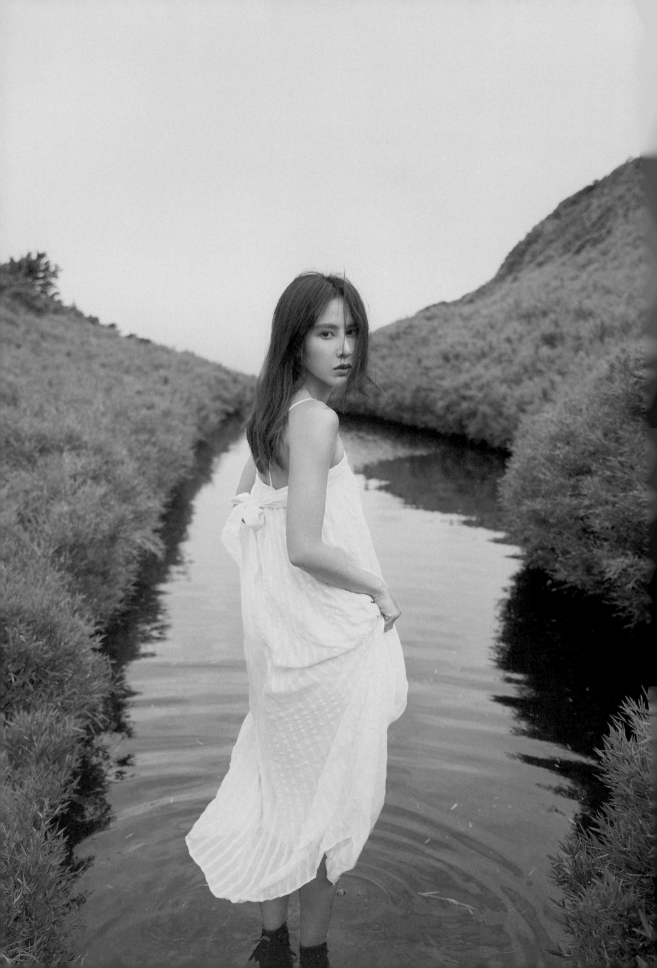

生命是一種連續不斷的變動，

一切都在改變，一切都在變動，

沒有什麼是靜止的。也沒有什麼是永恆的。

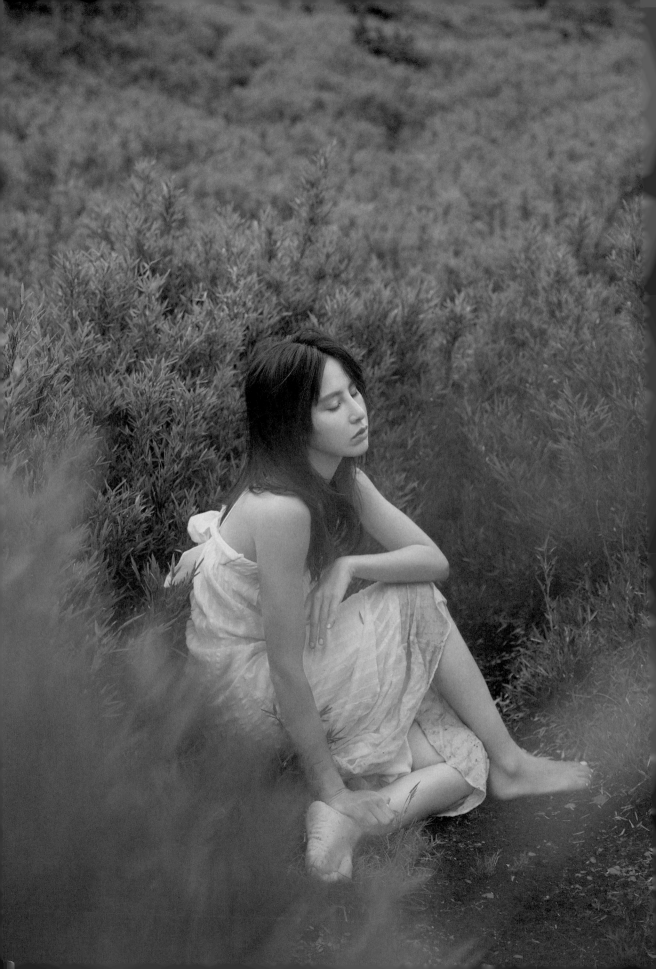

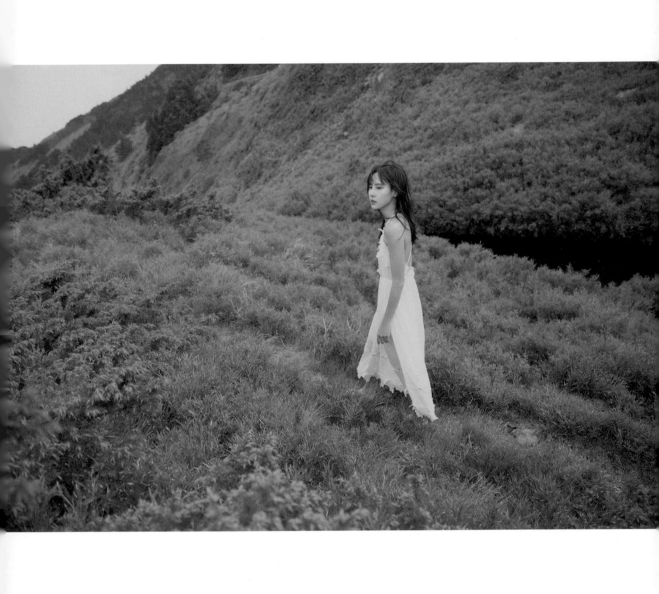

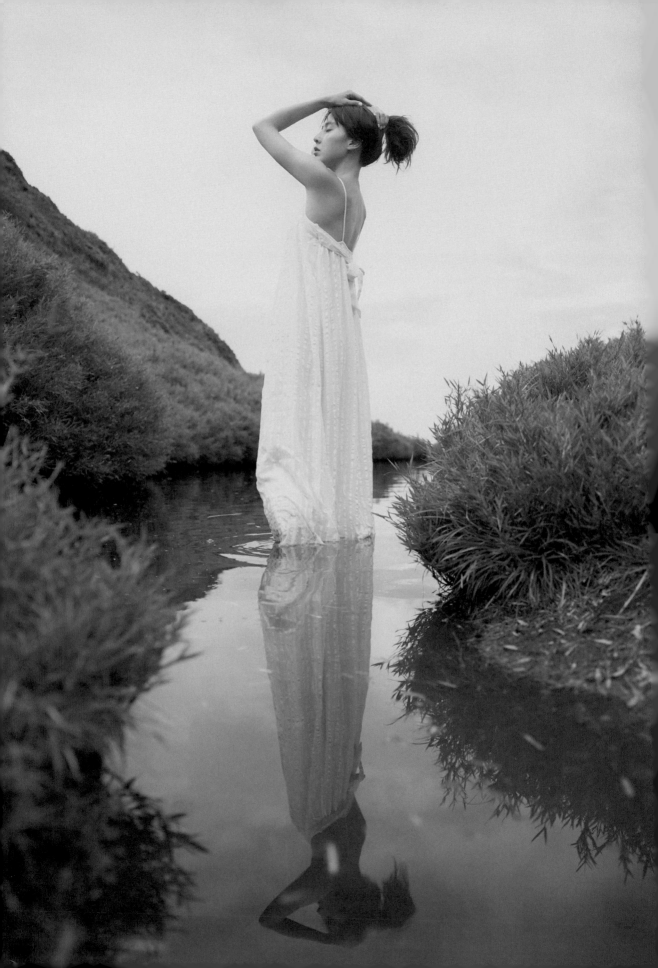

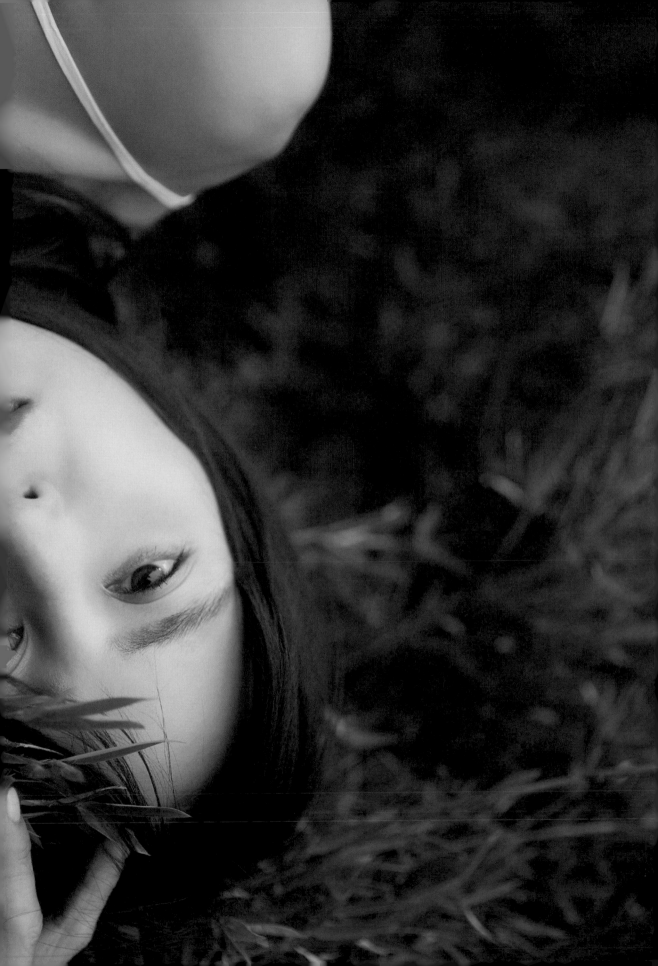

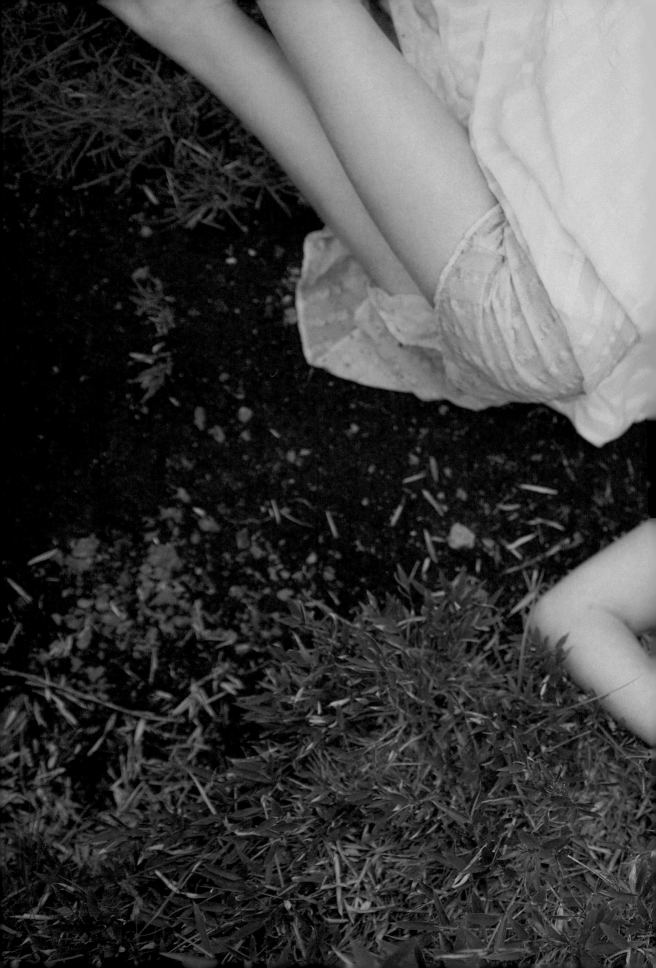

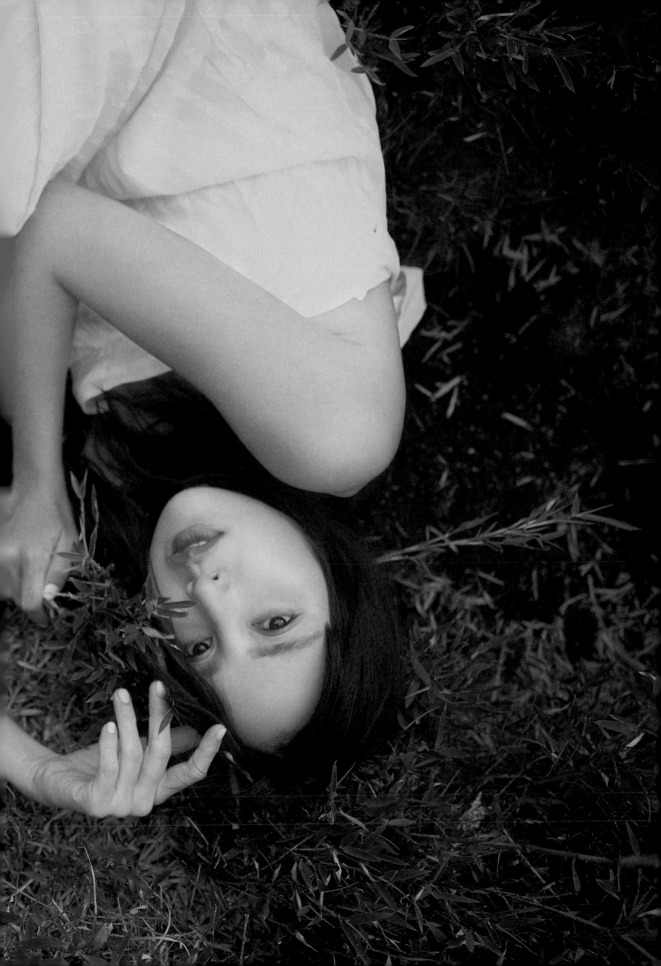

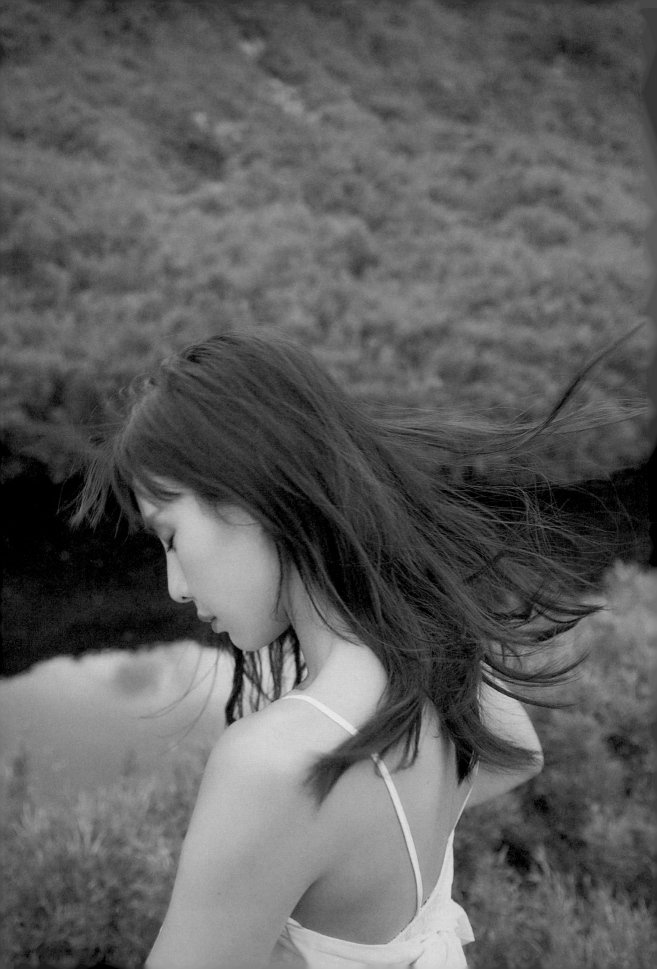

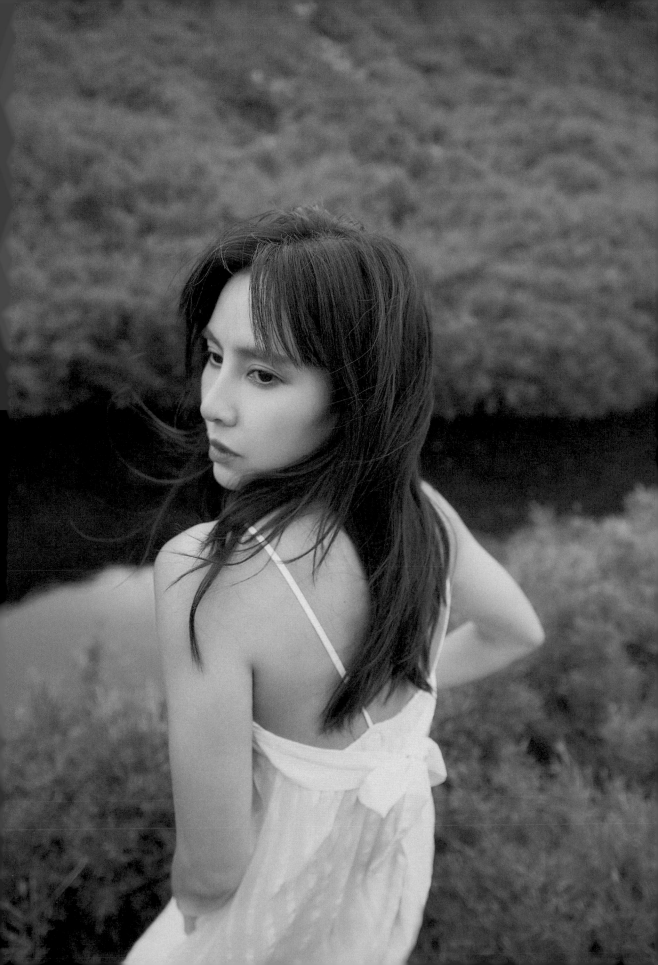

一切都剛剛好，所有都是最好的安排，

學習放下，不強求、不勉強，

回到自在舒服的狀態。

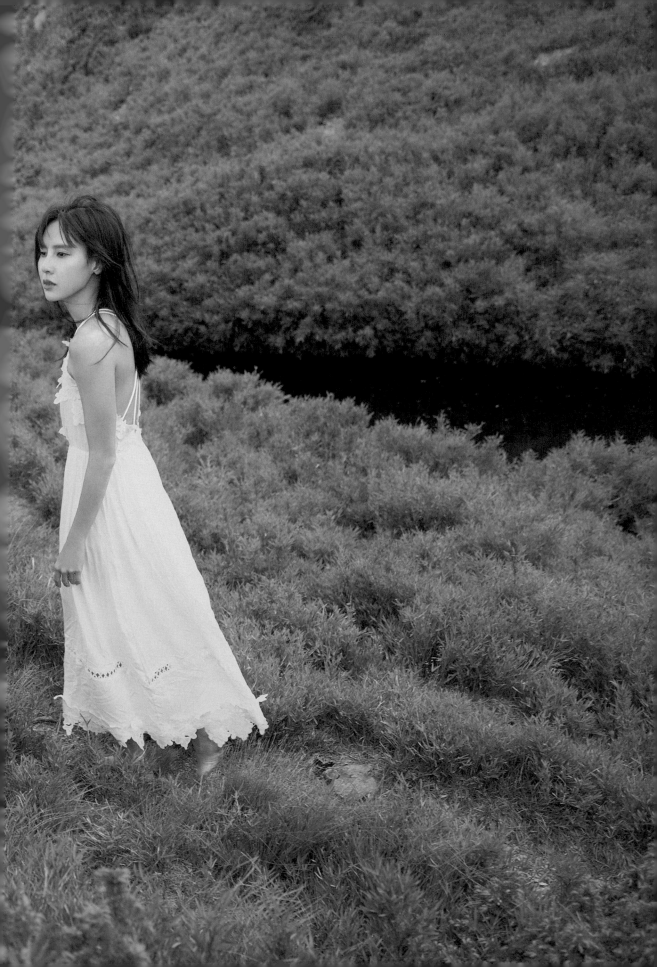

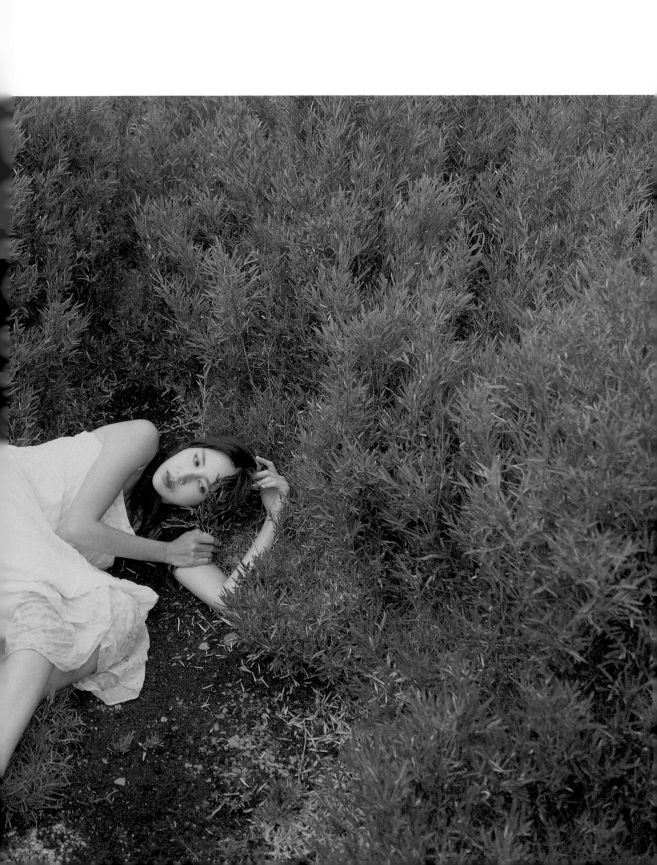

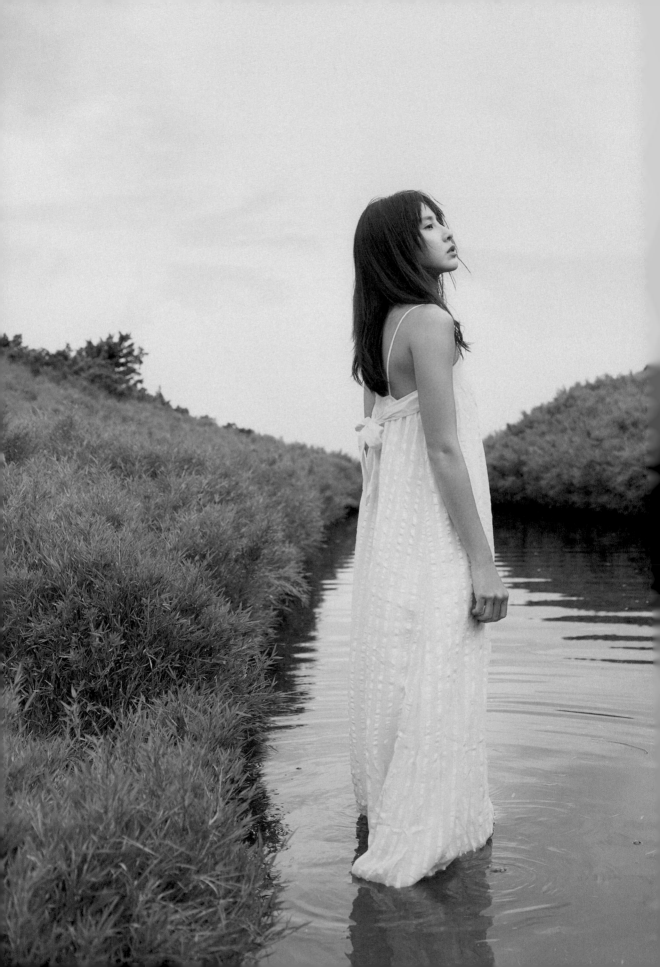

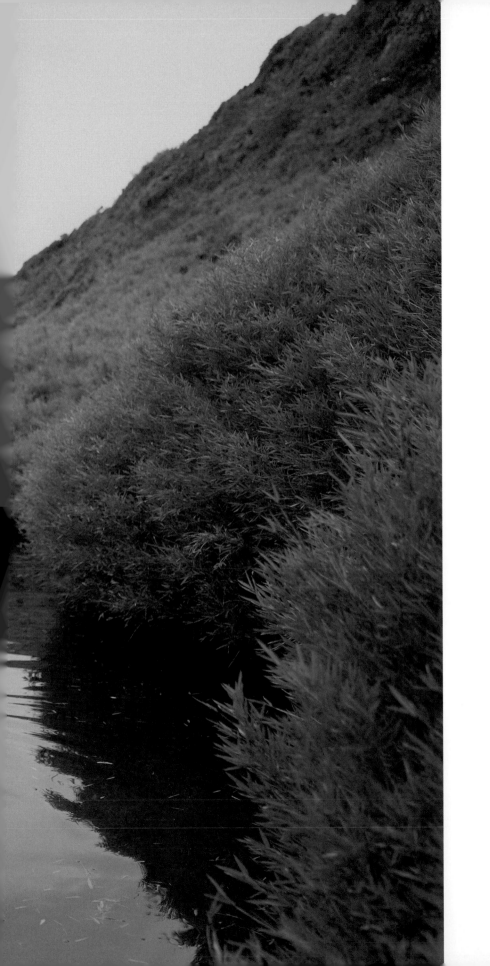

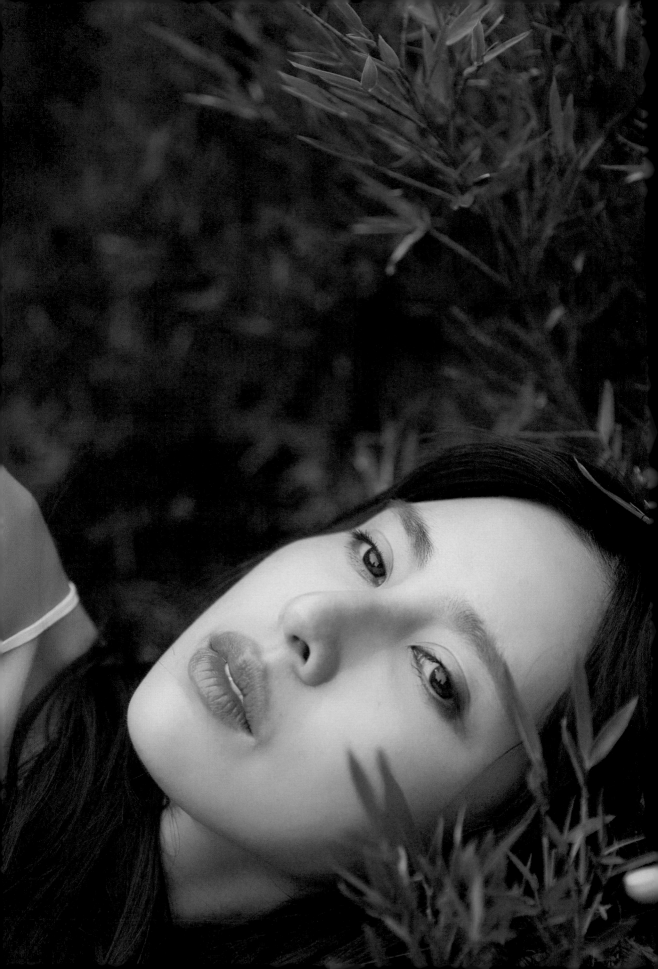

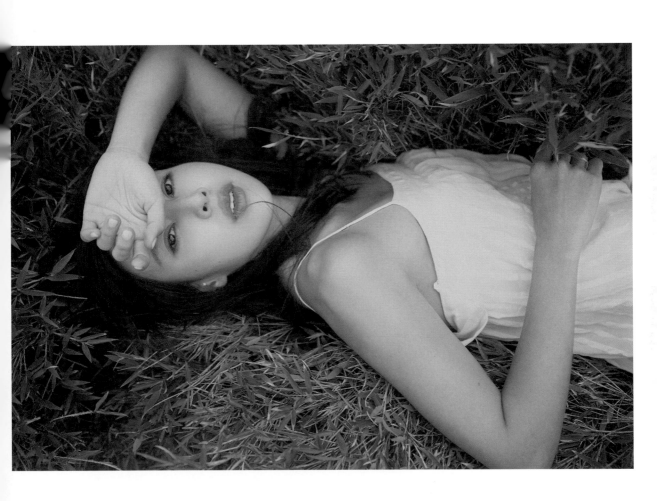

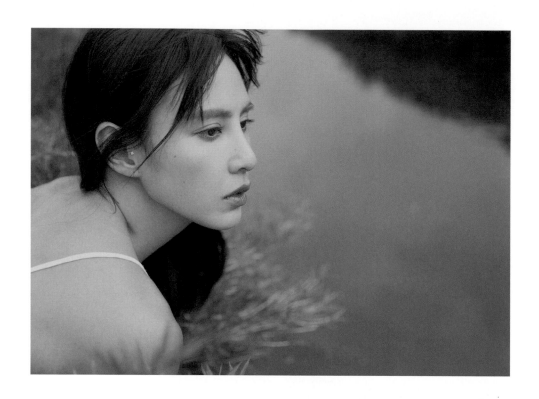
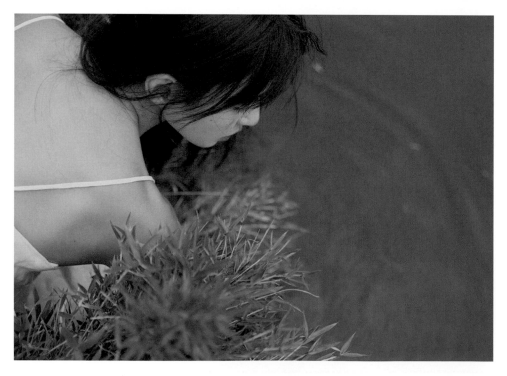

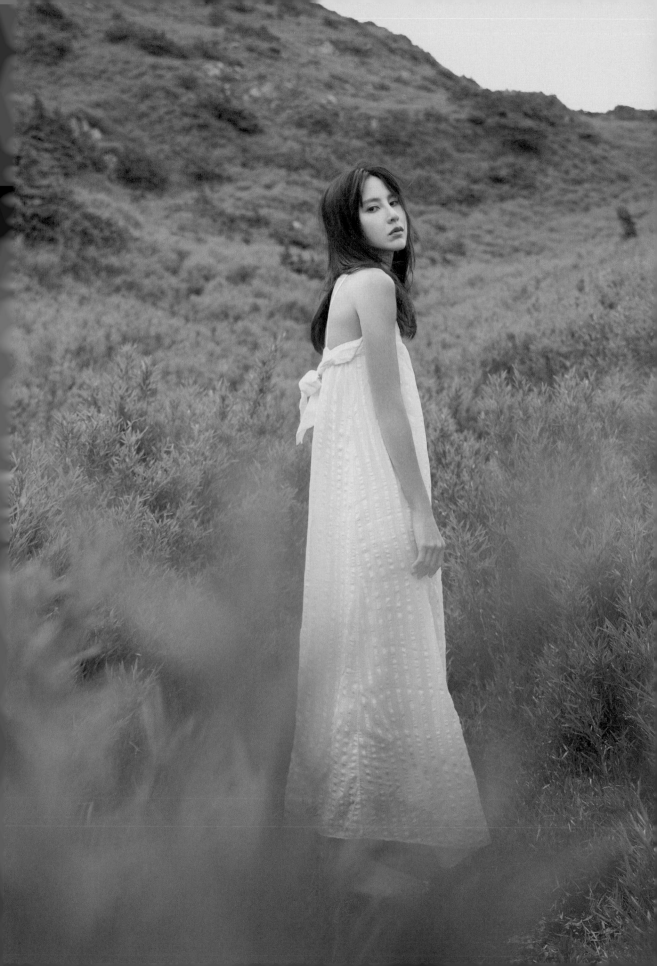

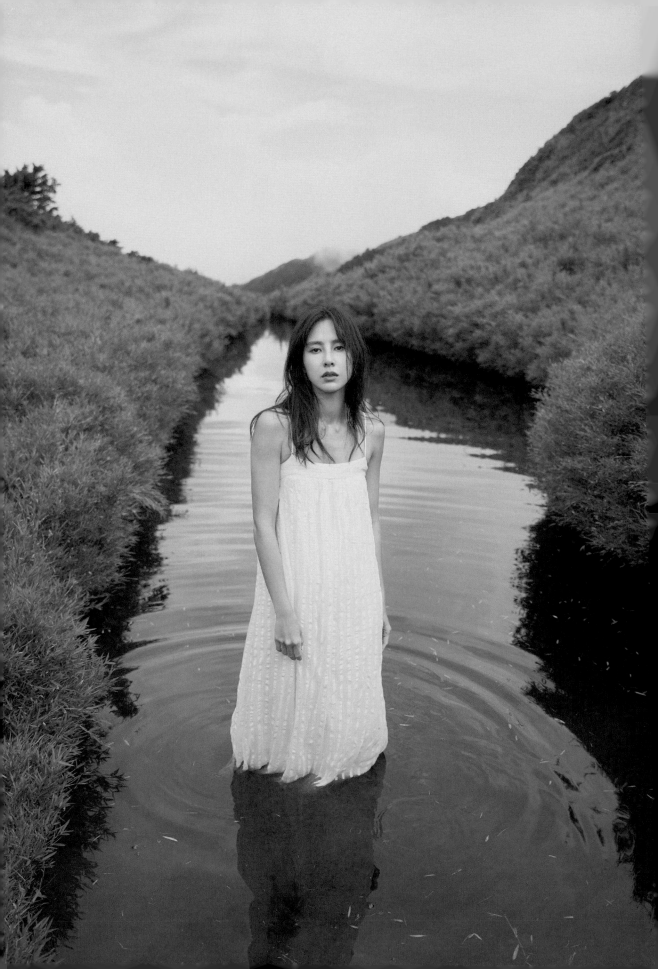

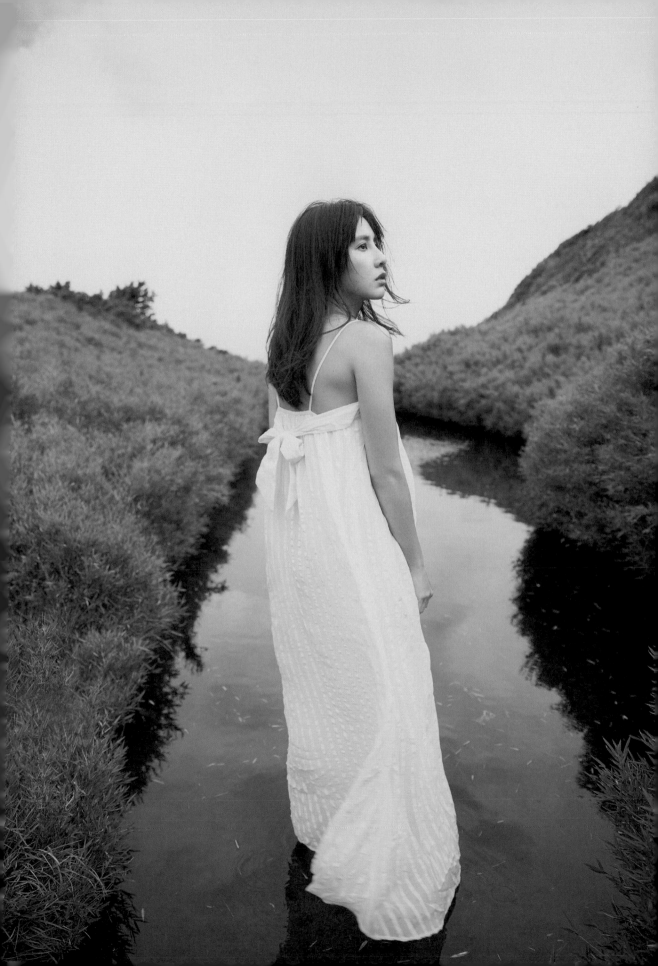

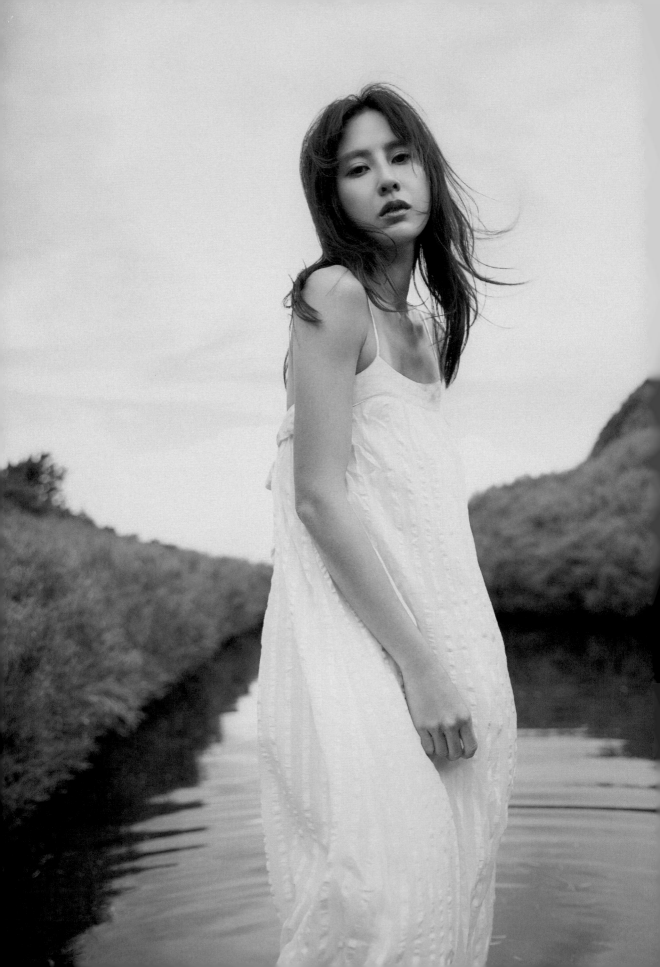

不必追求制式的美，

而是成為自己喜歡、且舒服的樣子。

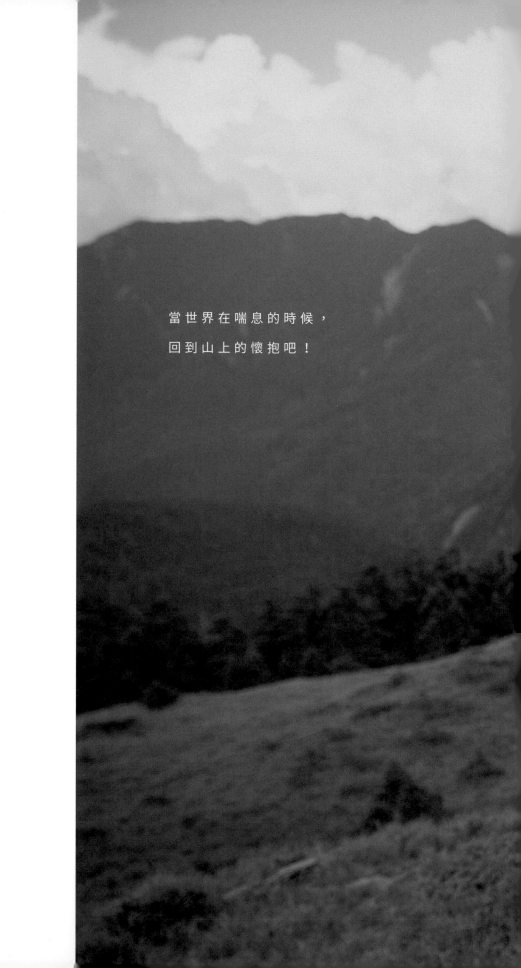

當世界在喘息的時候，
回到山上的懷抱吧！

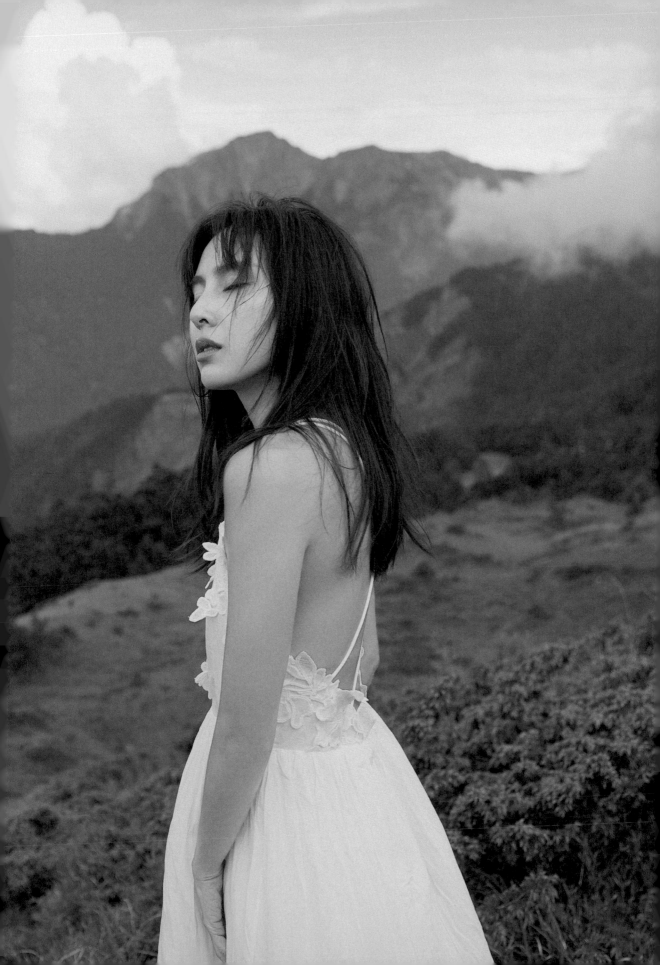

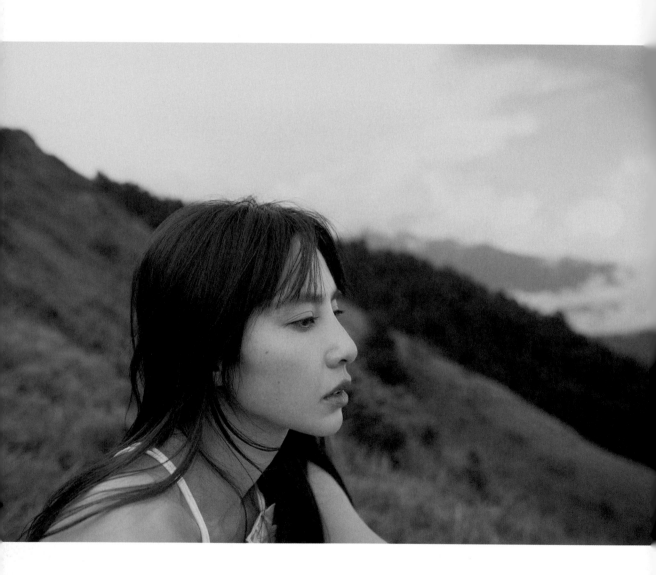

陪我一起爬山，看日出。

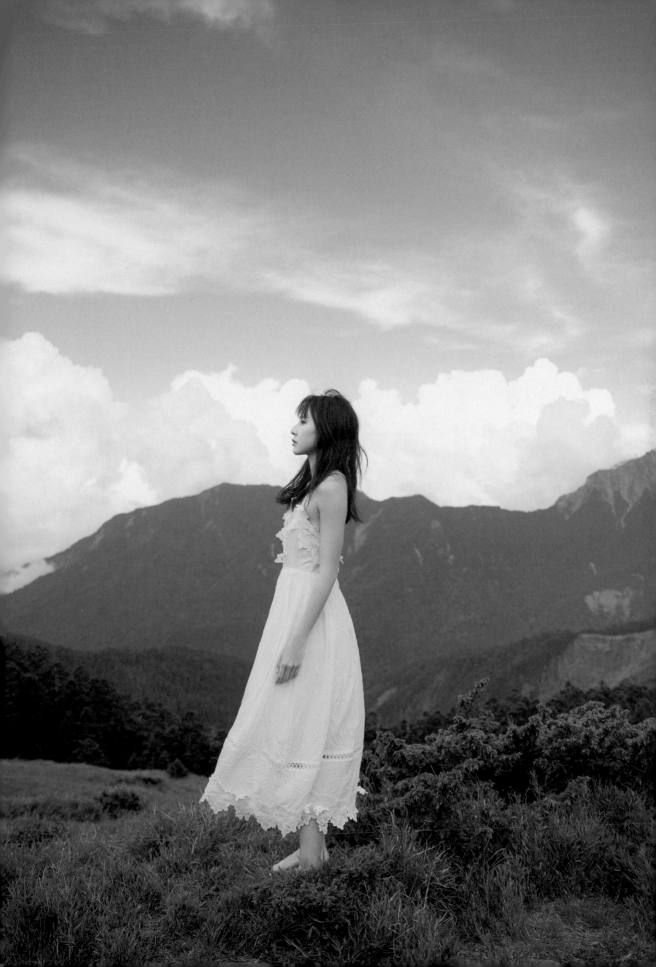

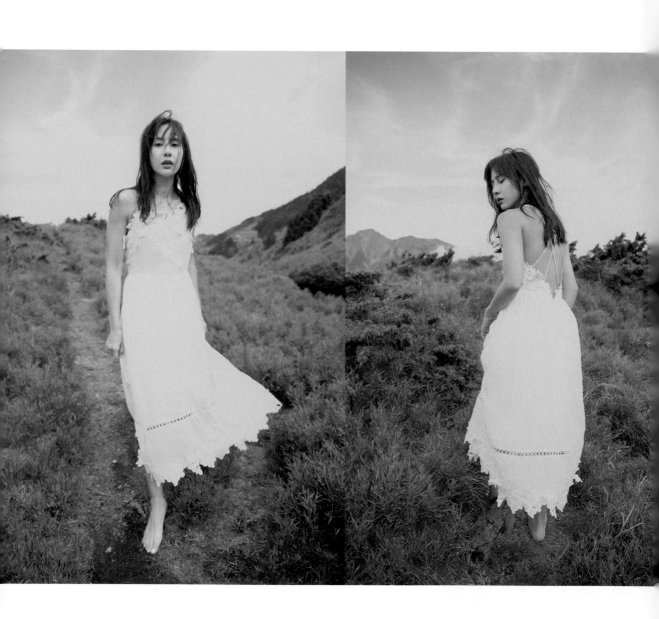

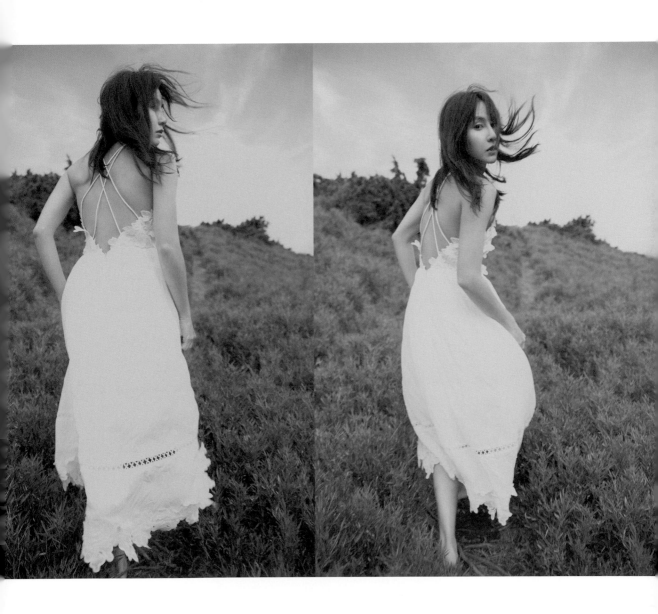

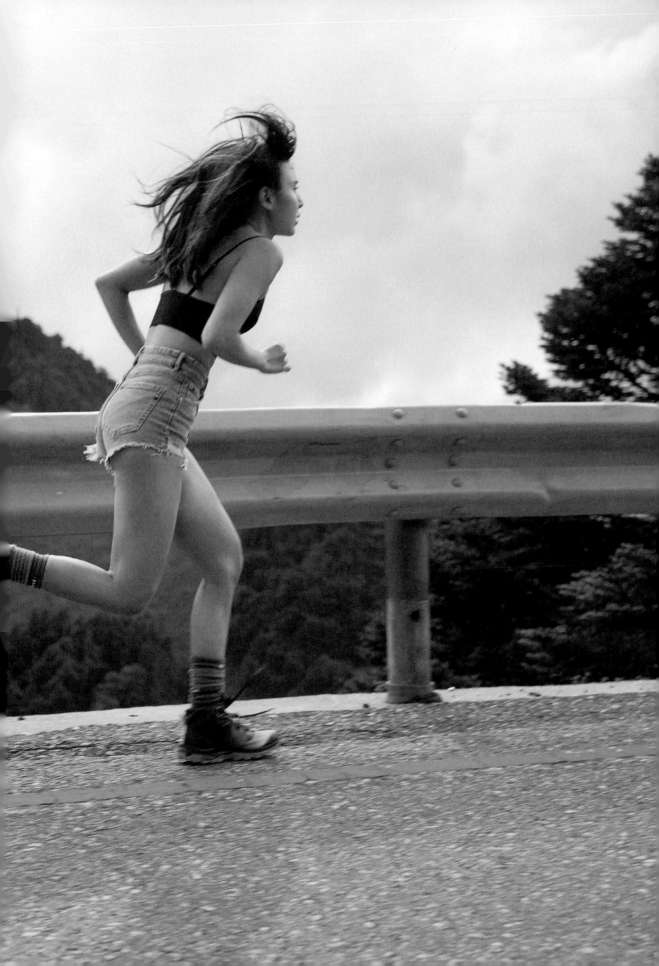

珍惜最黑暗的時候，
陪你一起等天亮的人。

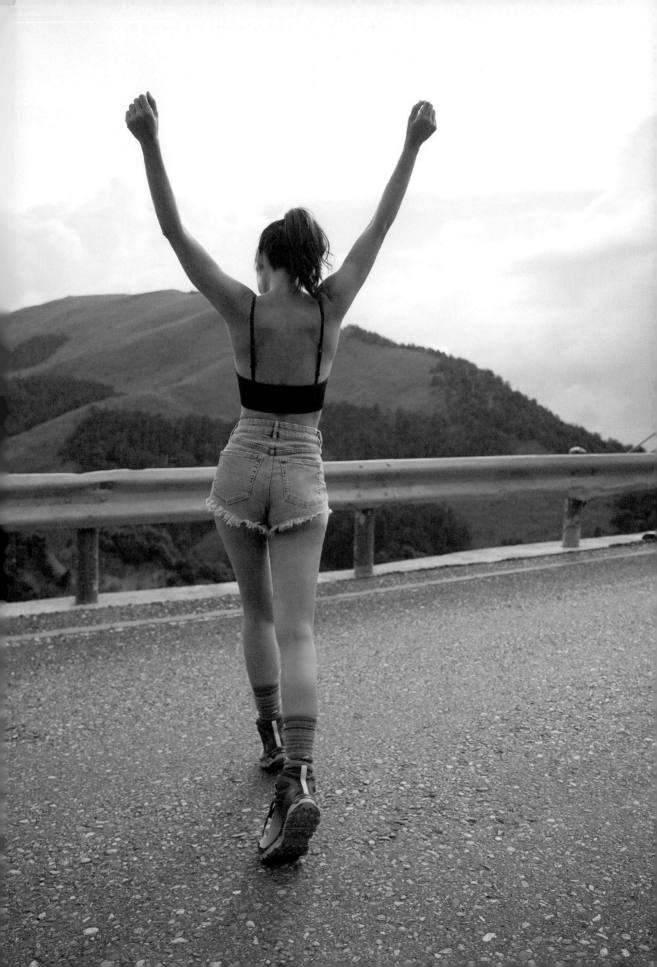

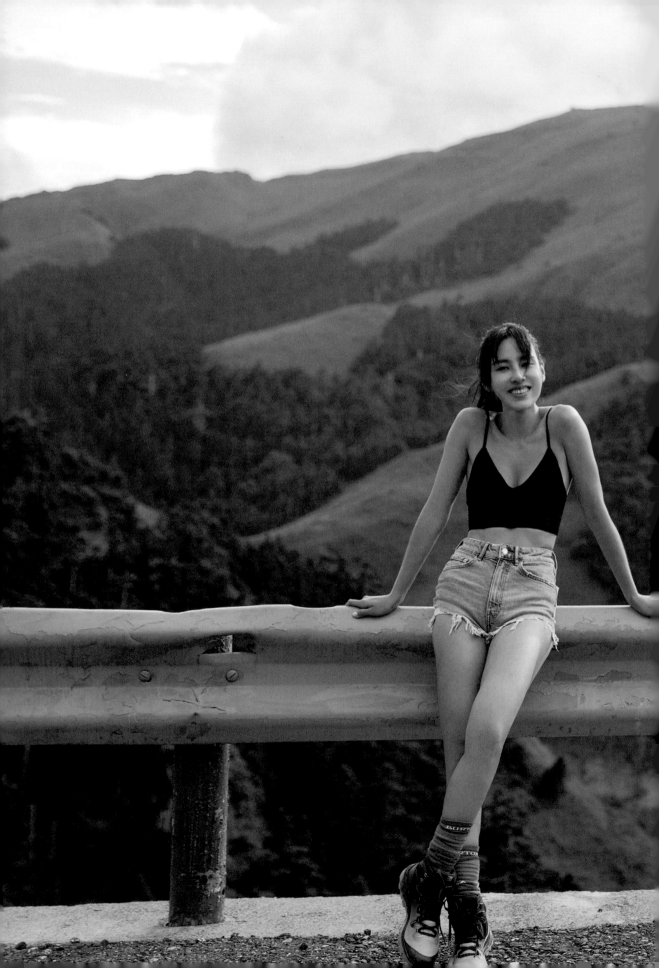

勇敢的做自己，挑戰並嘗試
真正的快樂是由內而外的！

時光會在我們身上留下走過的痕跡，
成為了故事與回憶，讓我們成為獨特的自己。

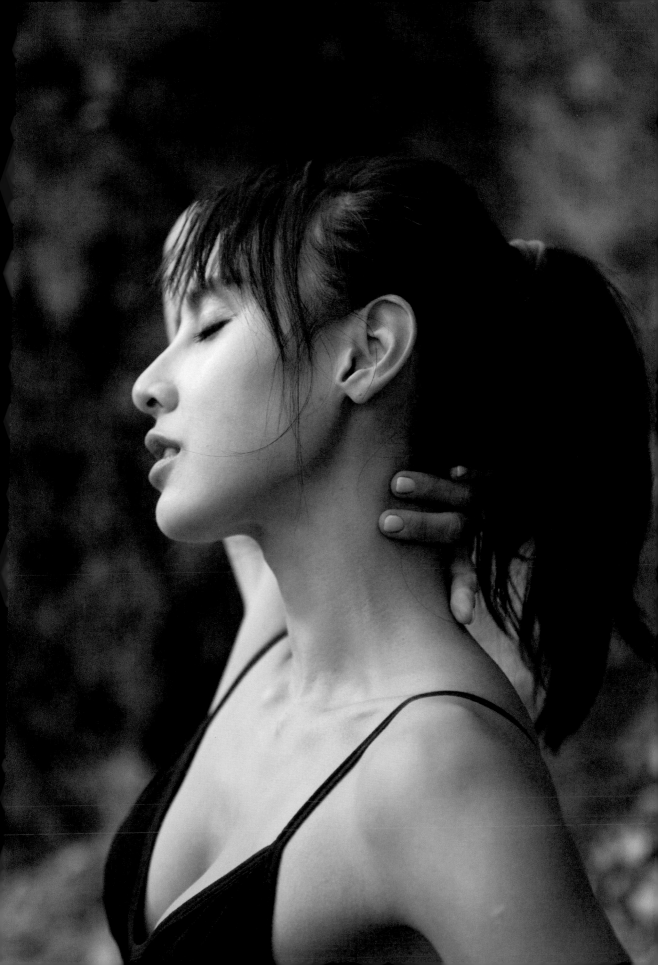

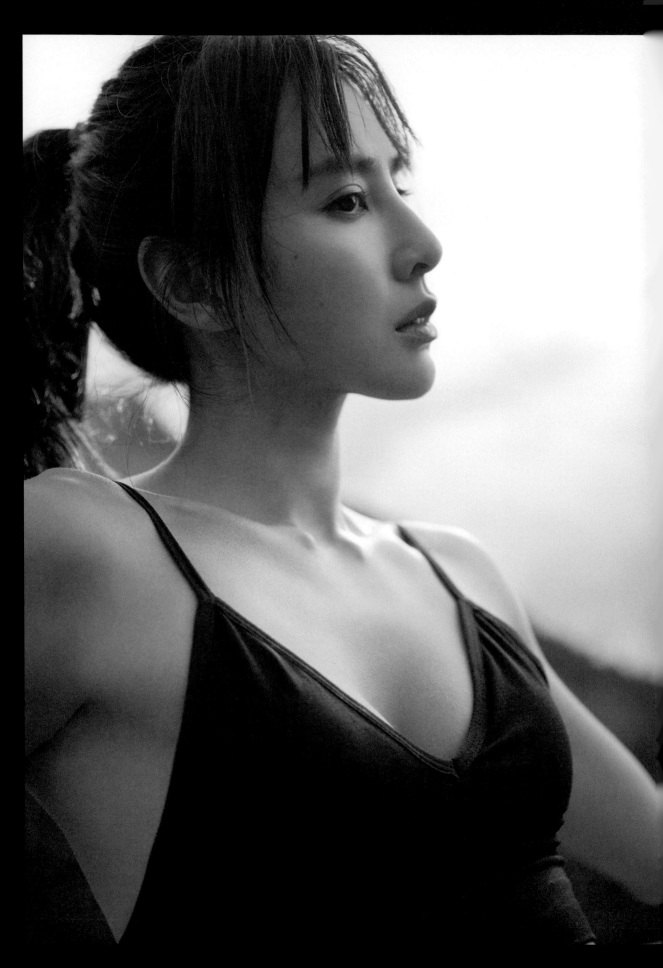

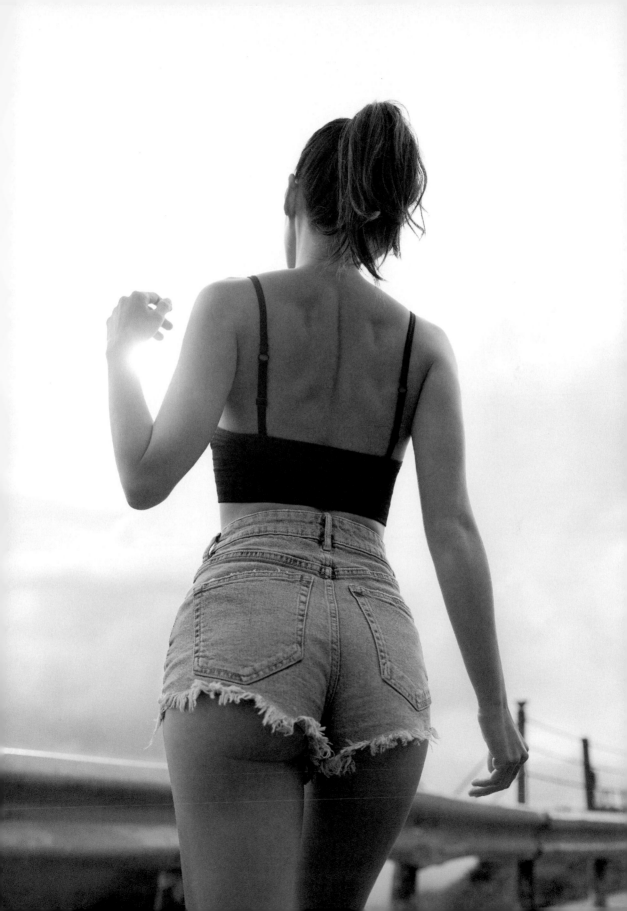

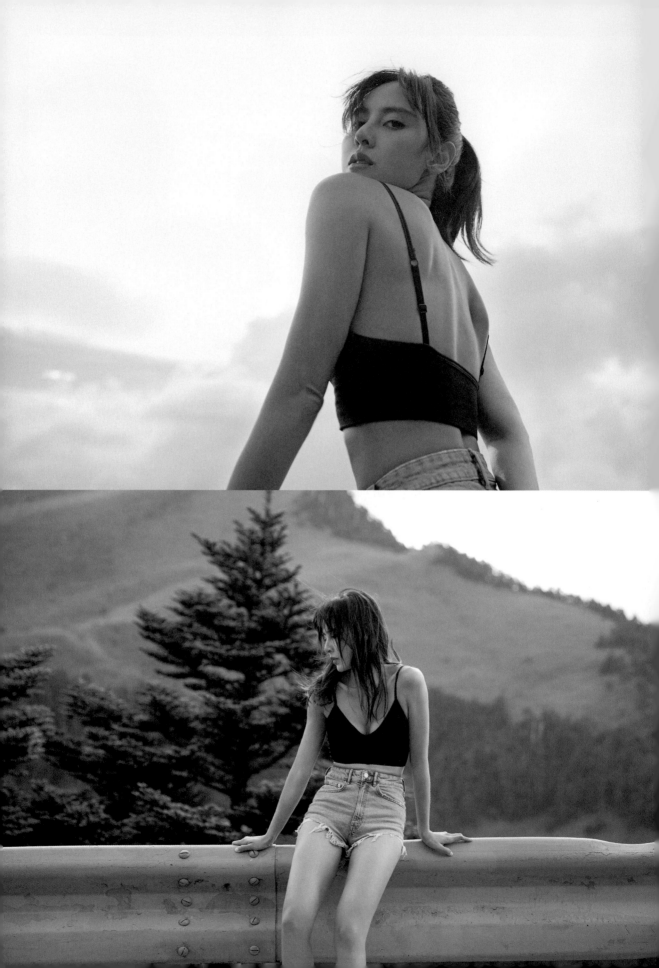

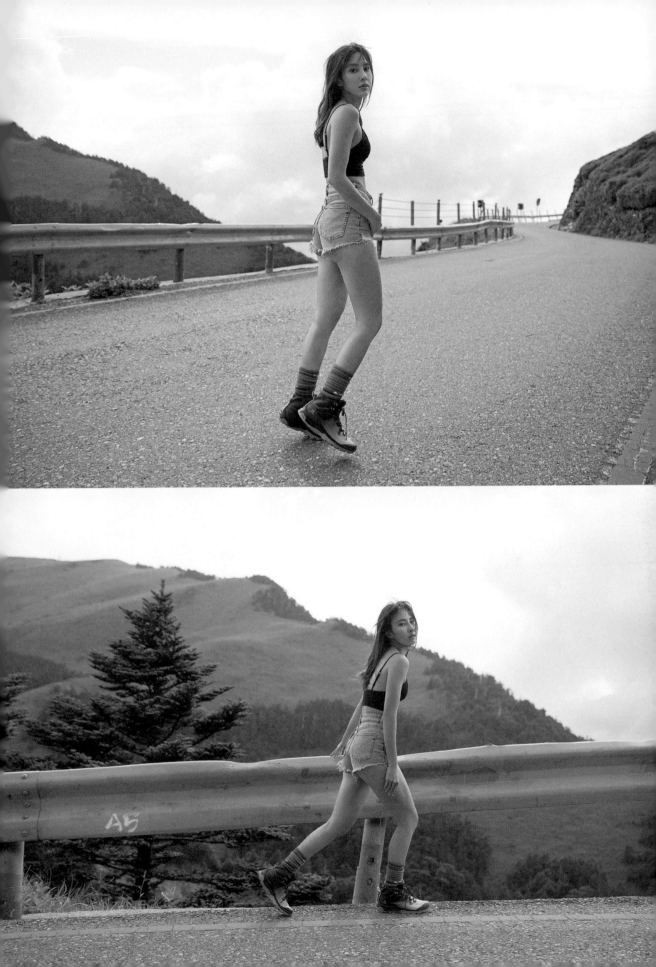

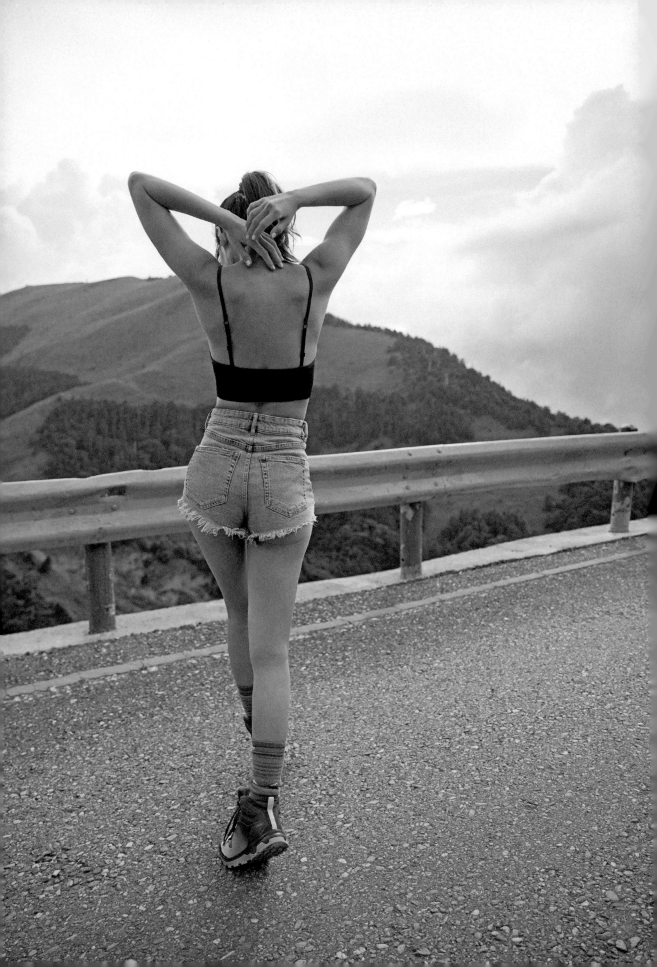

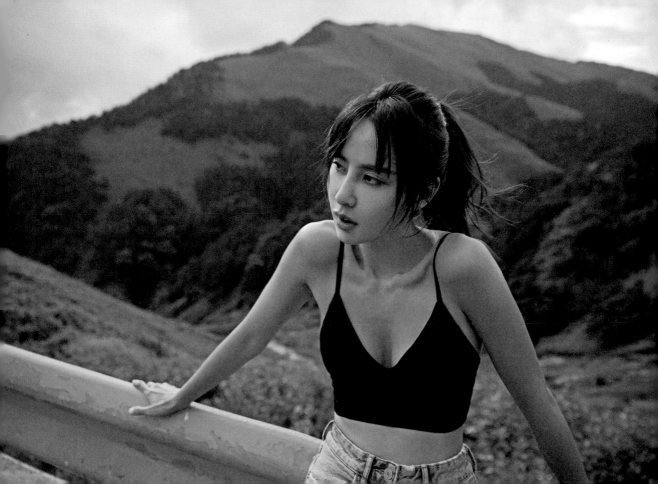

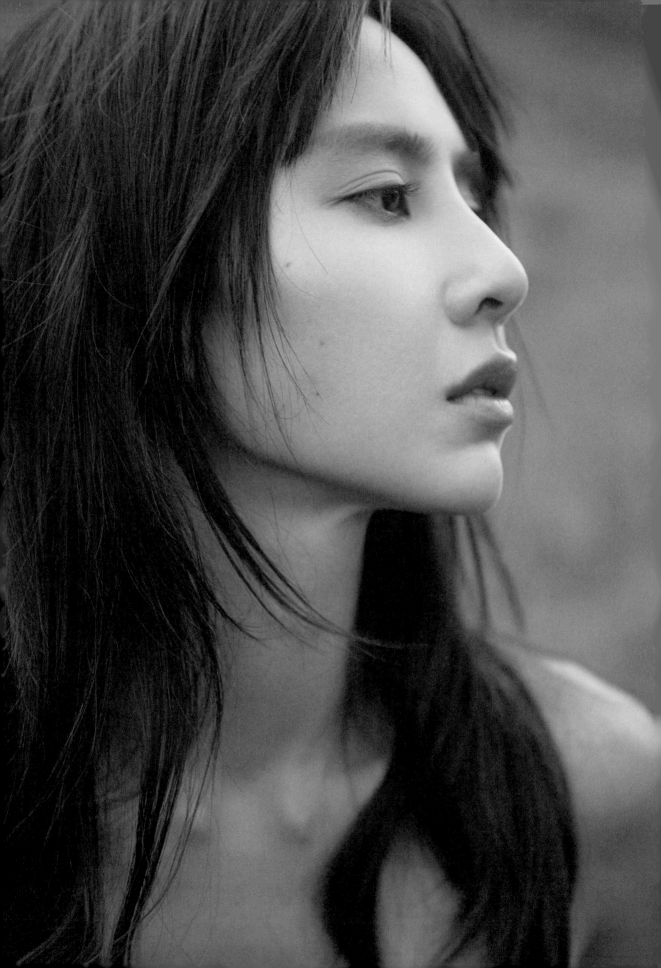

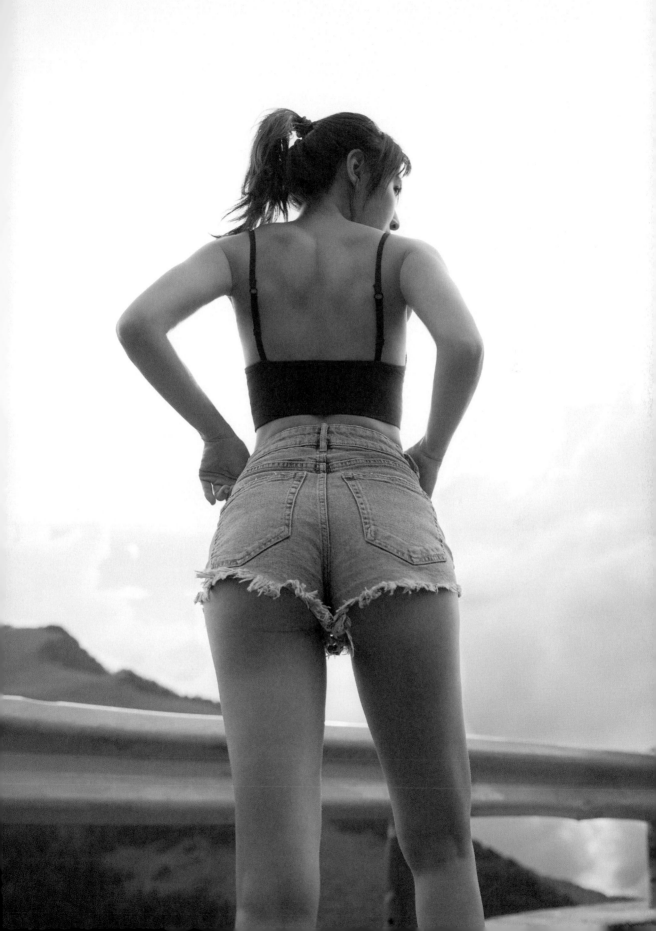

勇敢而堅定的表達自己的想法，
你才能成為讓自己喜歡的人。

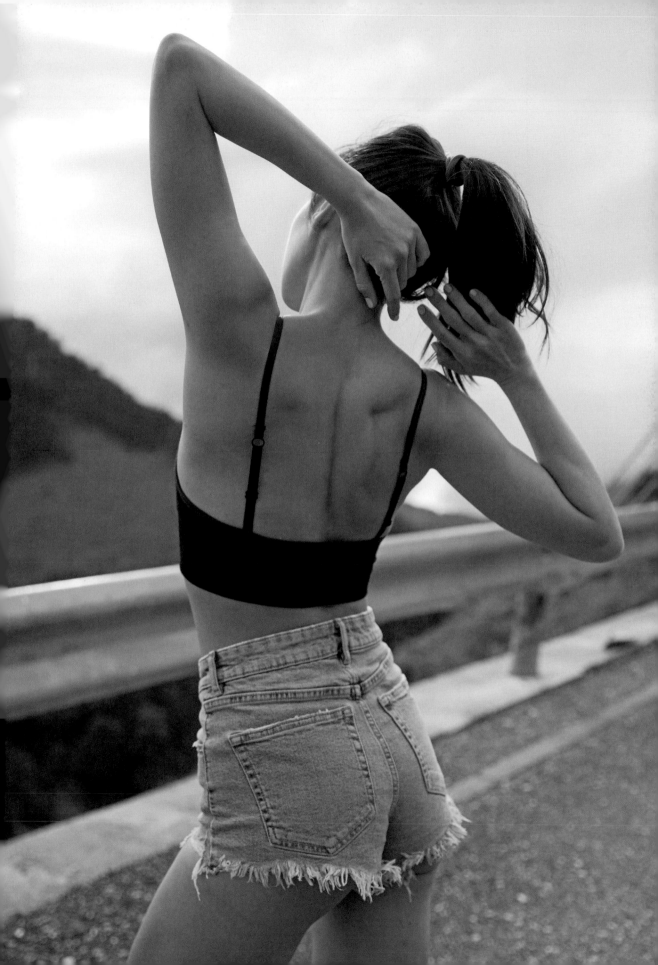

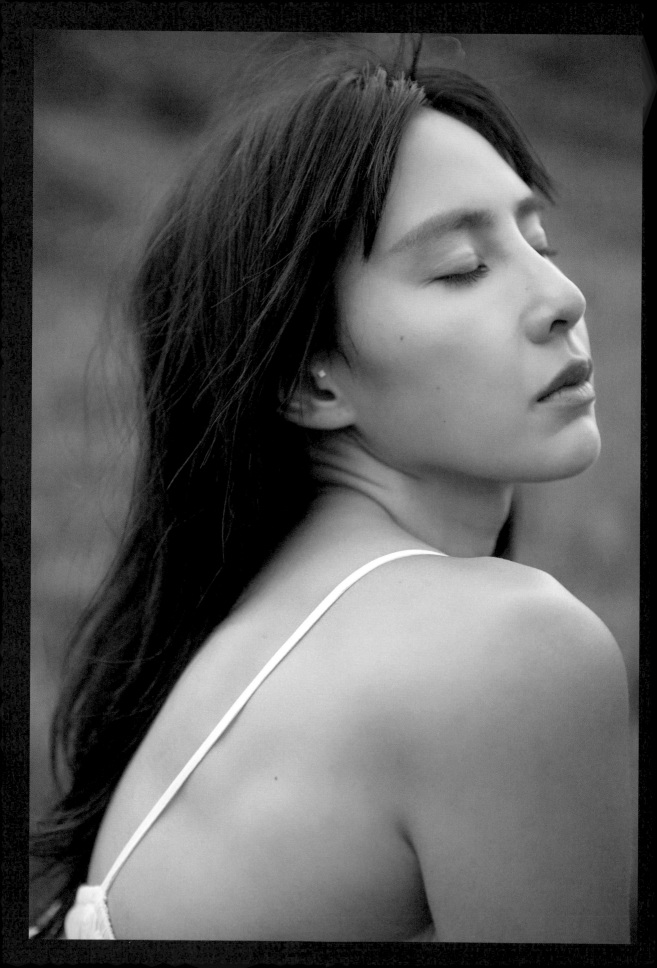

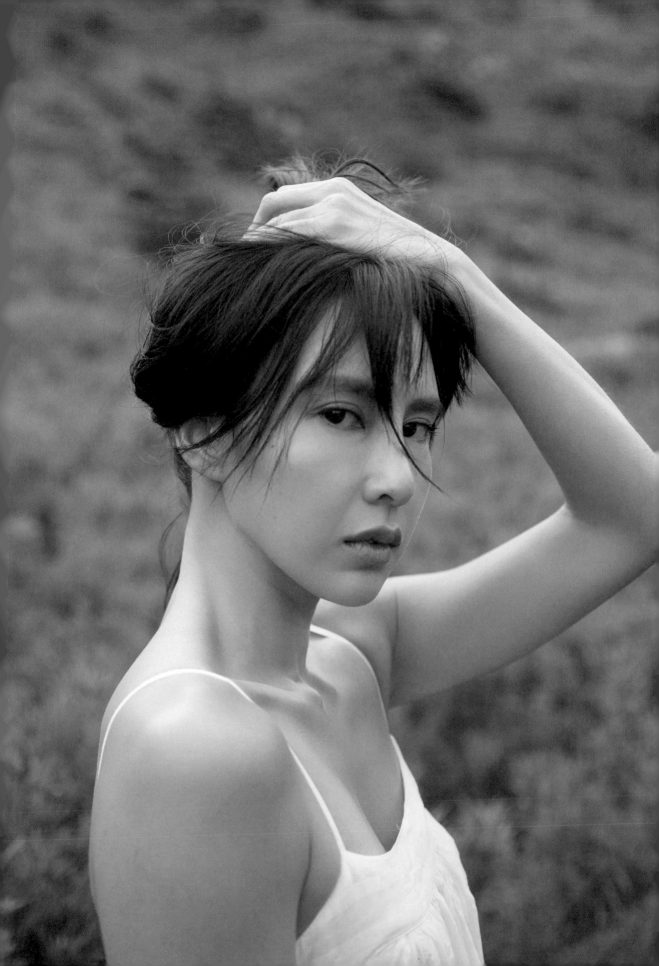

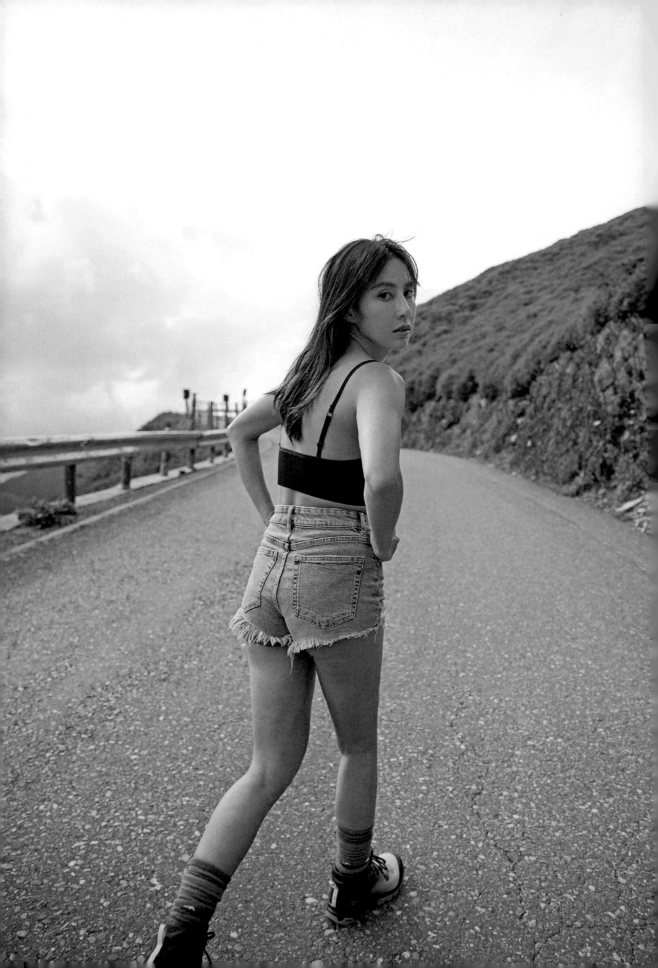

誰 說 美 只 有 一 種 樣 子 ，

溫 柔 堅 定 有 力 量 的 女 生 也 很 美 。

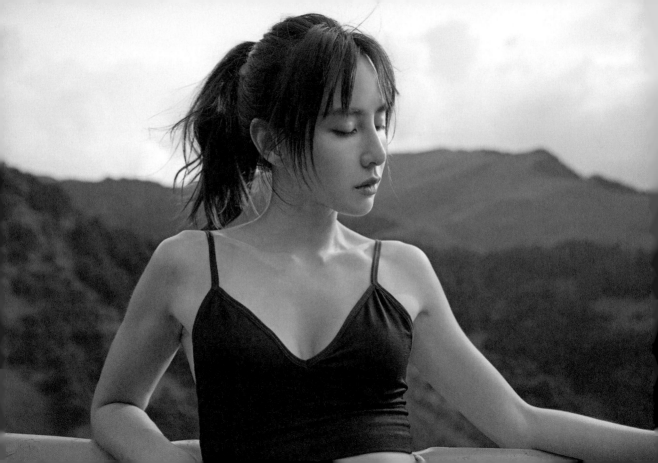

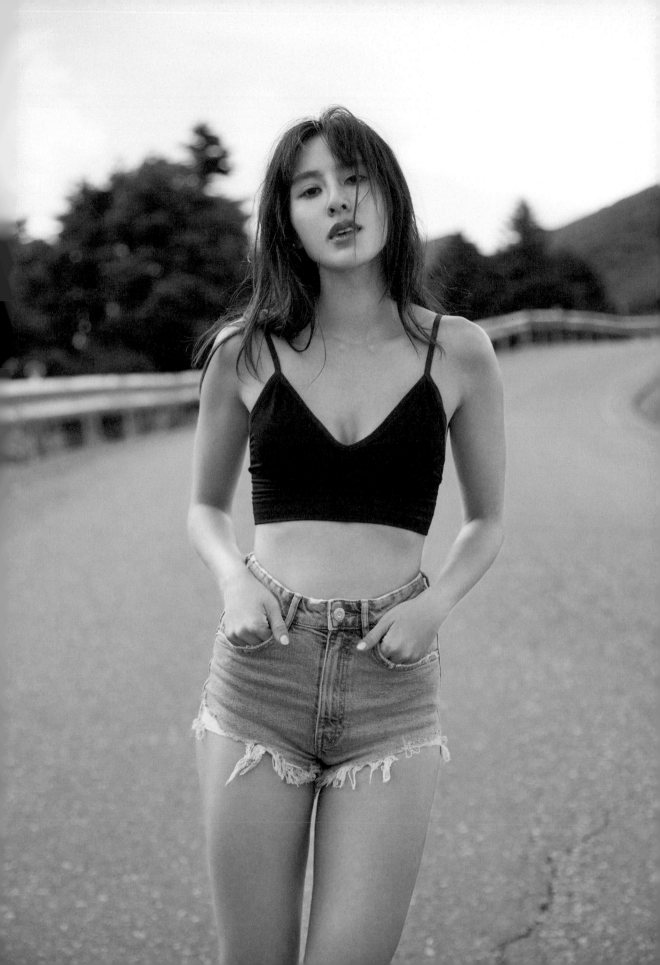

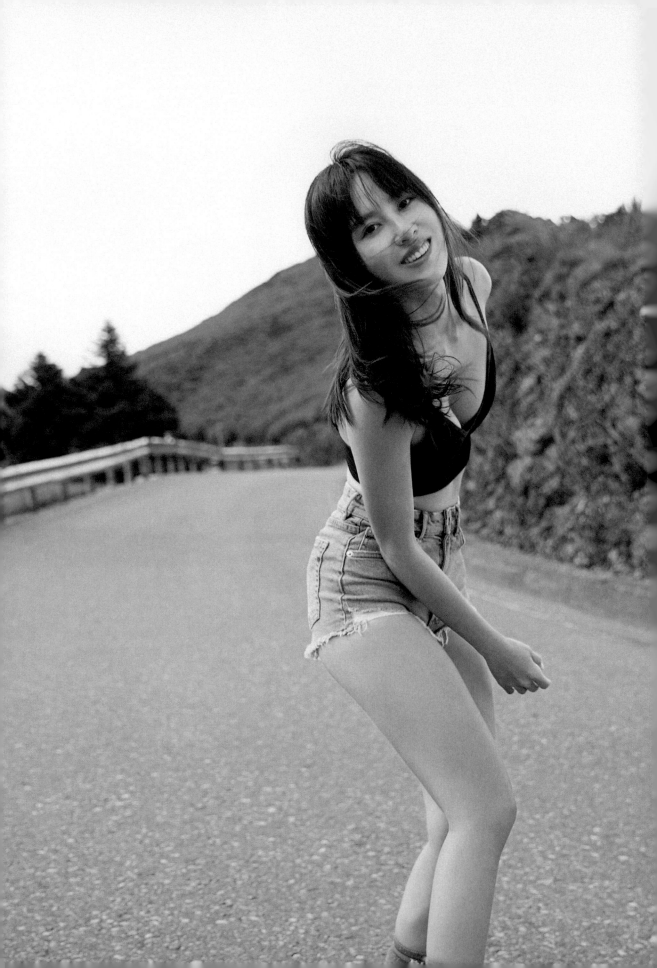

人生只有一次，

誠實面對自己內在的小孩跟聲音，

偶爾也要放他們出來玩。

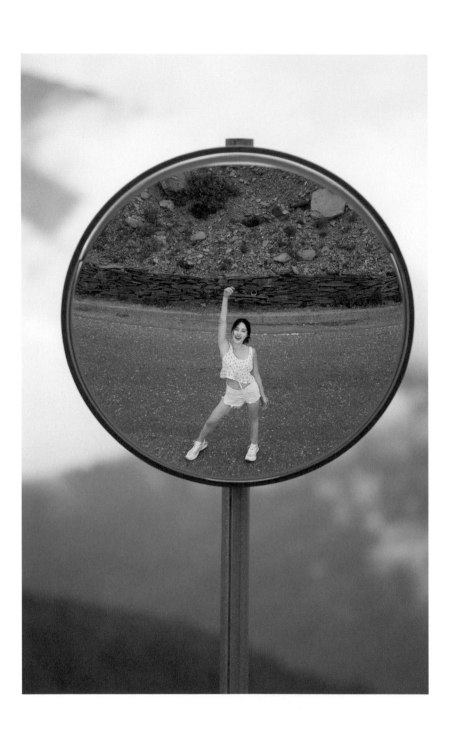

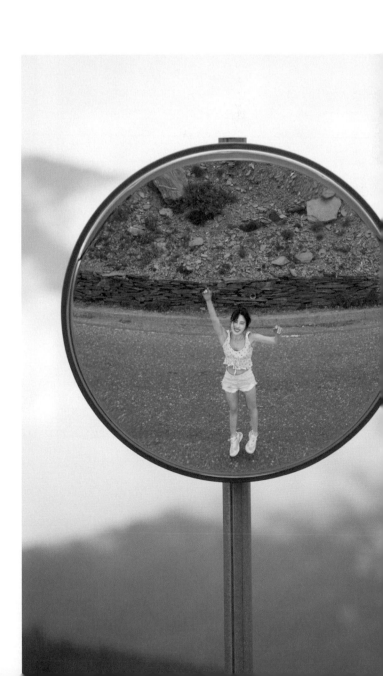

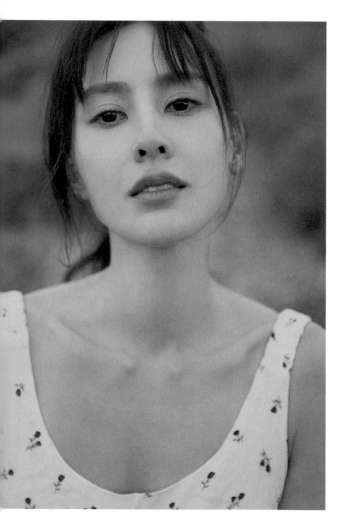
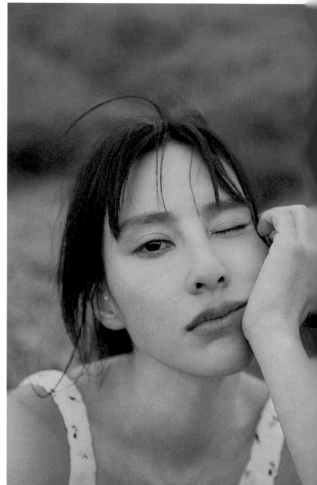

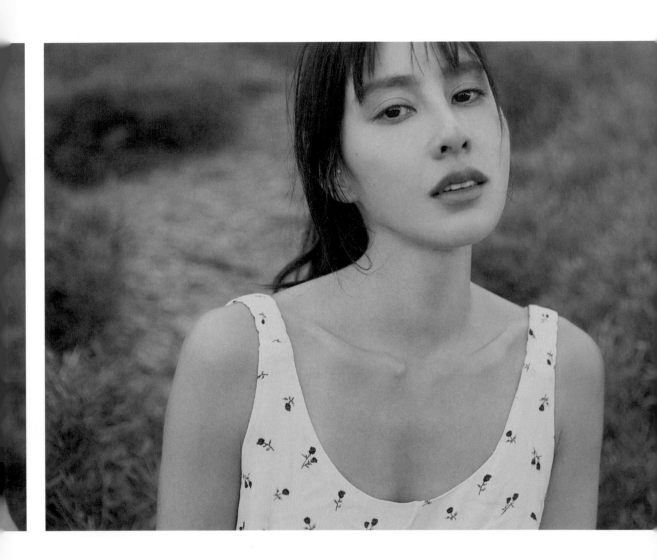

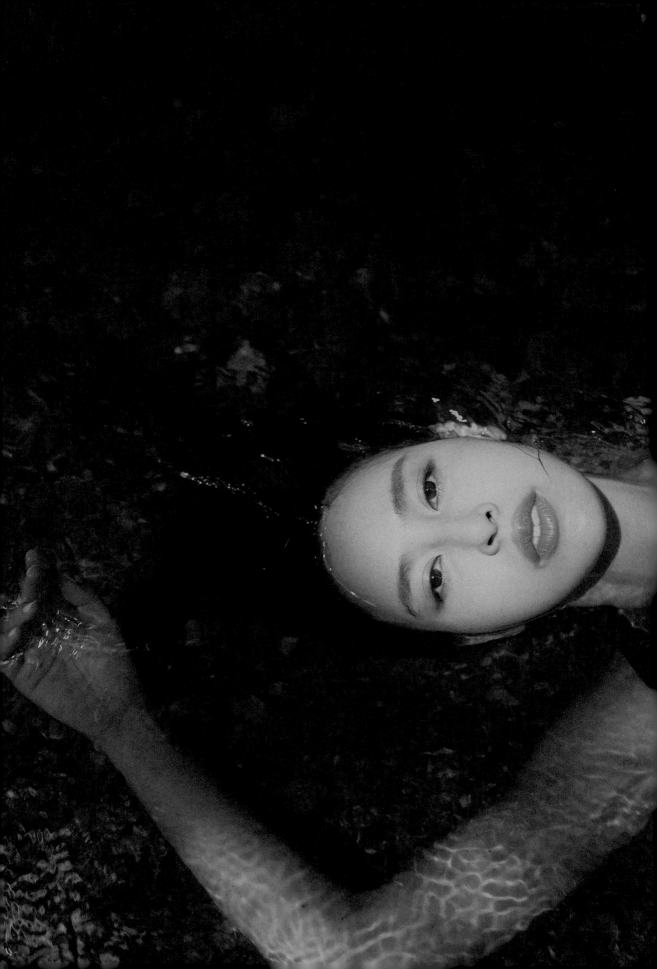

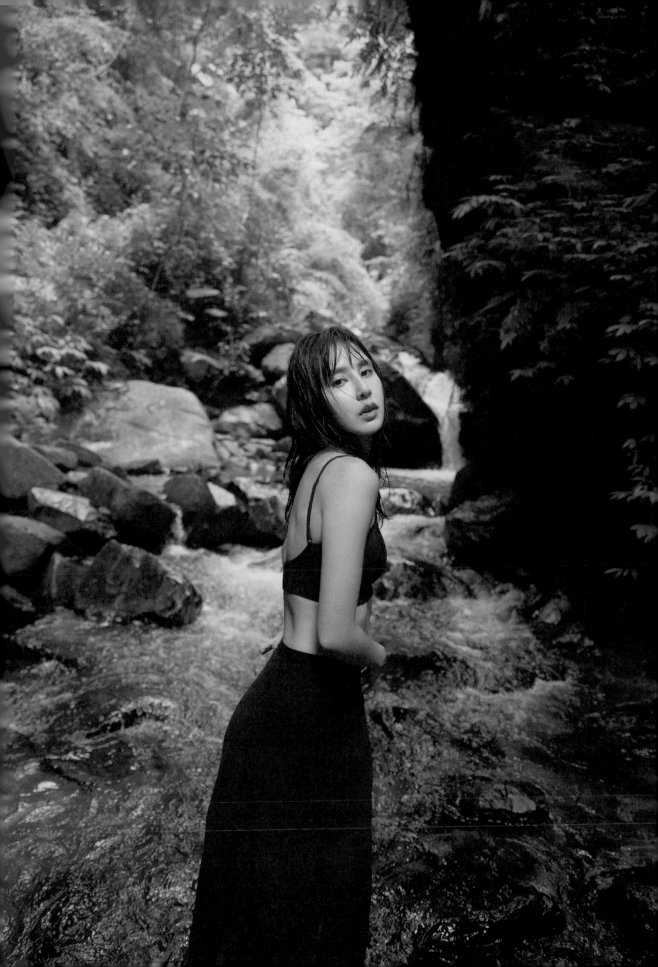

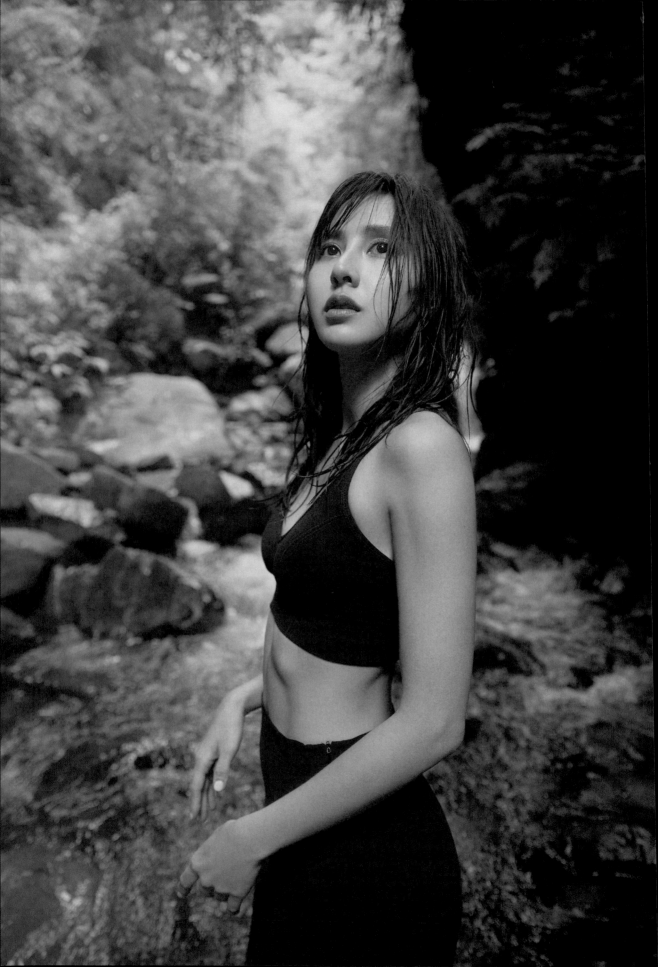

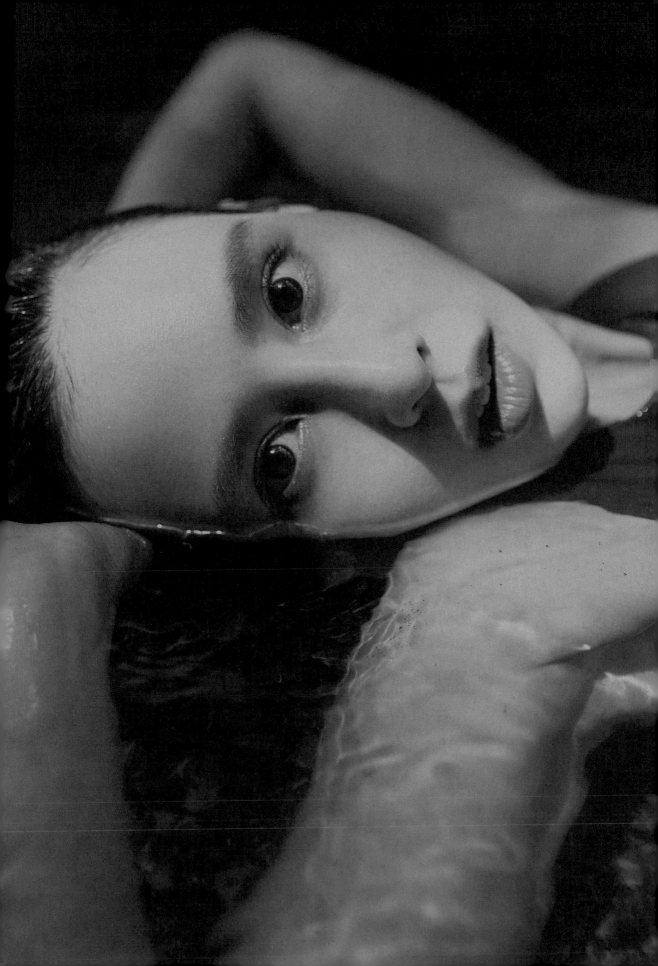

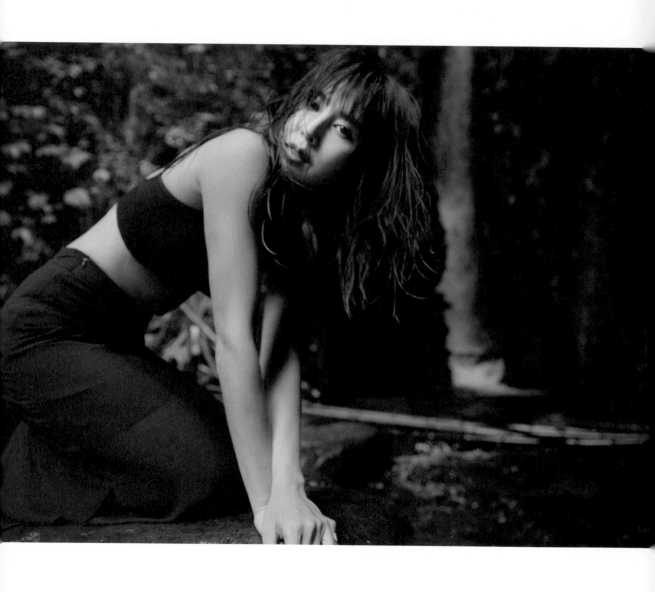

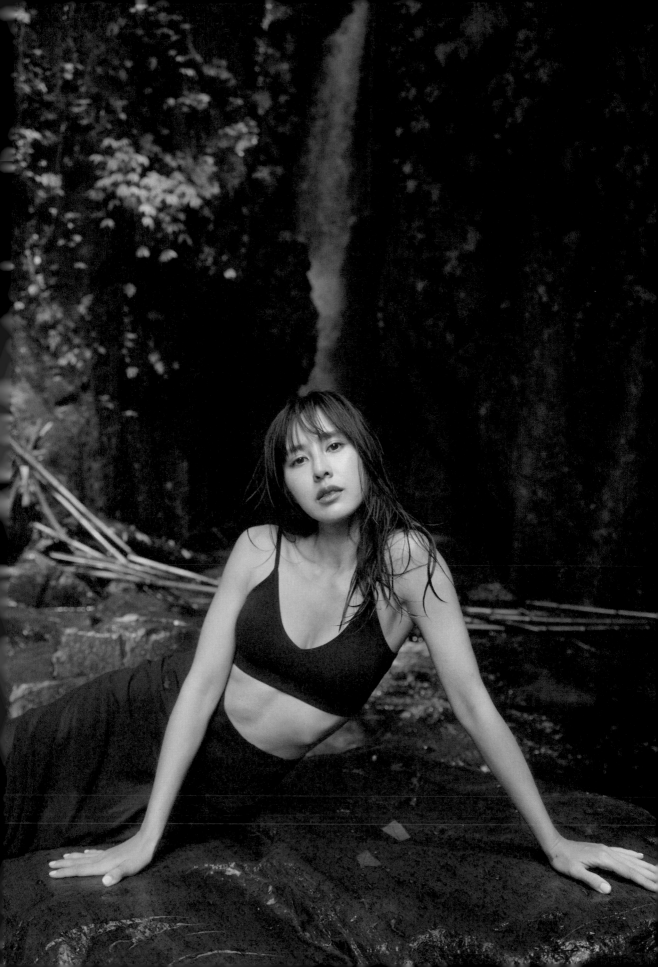

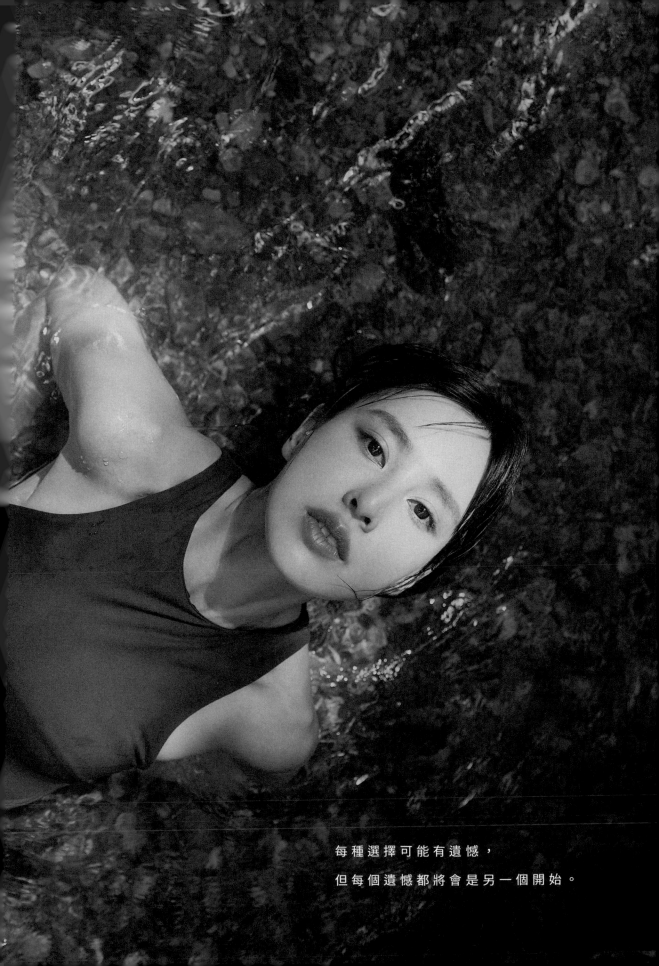

每種選擇可能有遺憾，
但每個遺憾都將會是另一個開始。

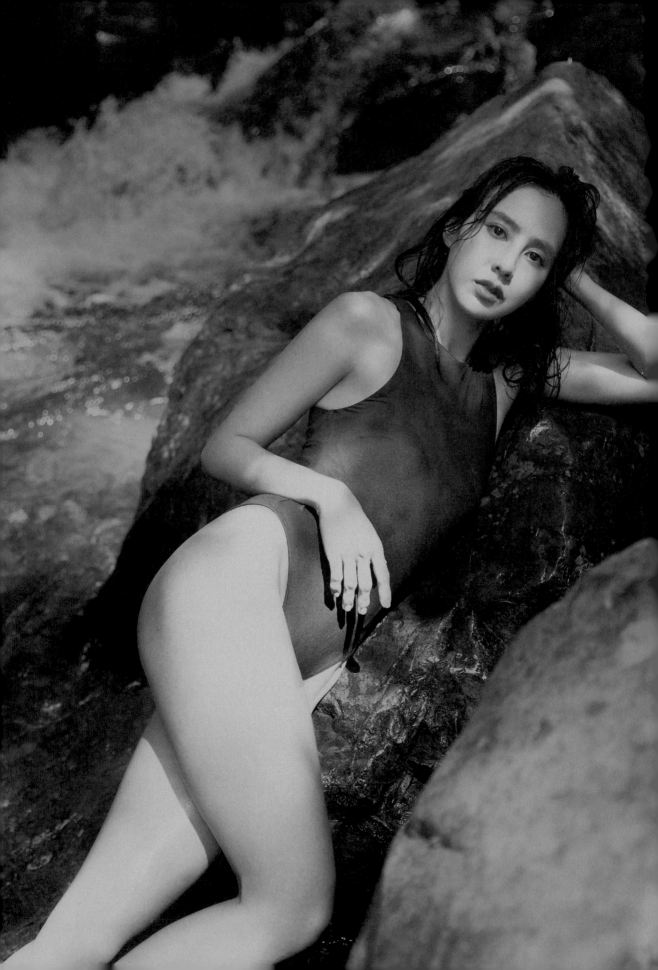

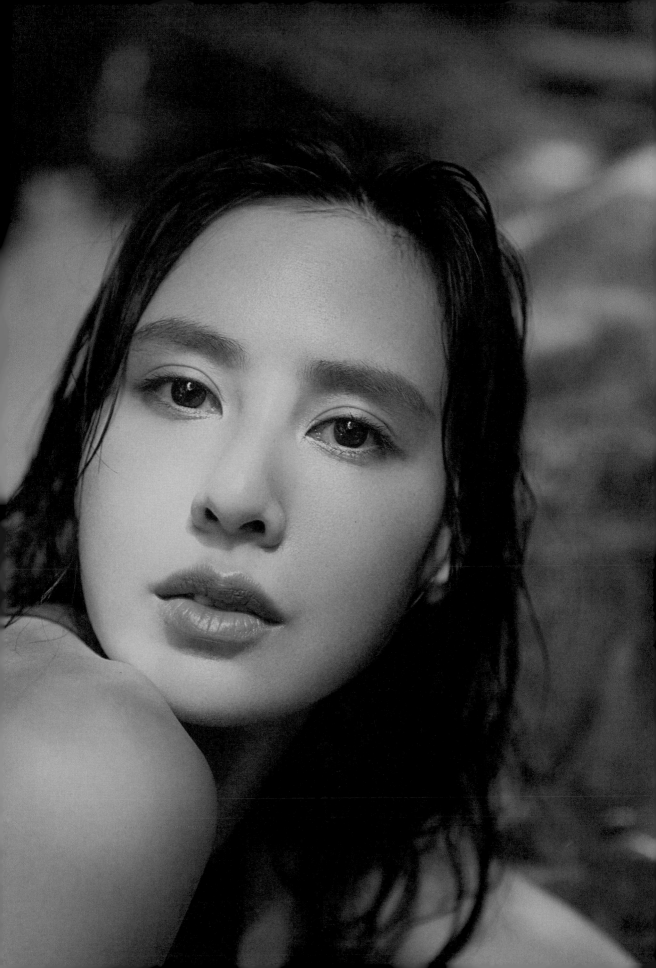

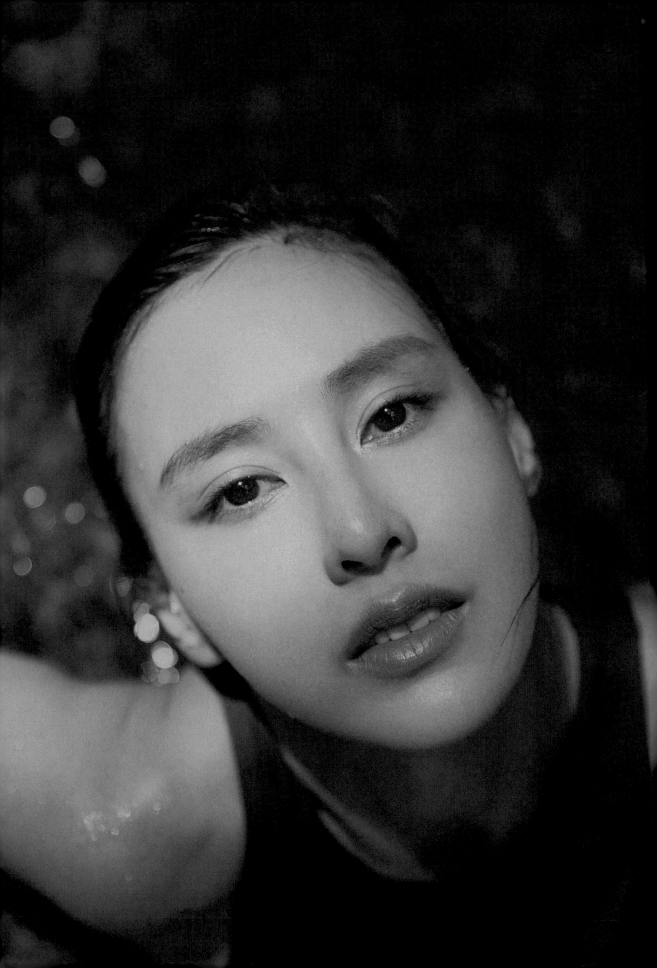

最寶貴的東西不是你所擁有的物質，

而是陪伴在你身邊的人。

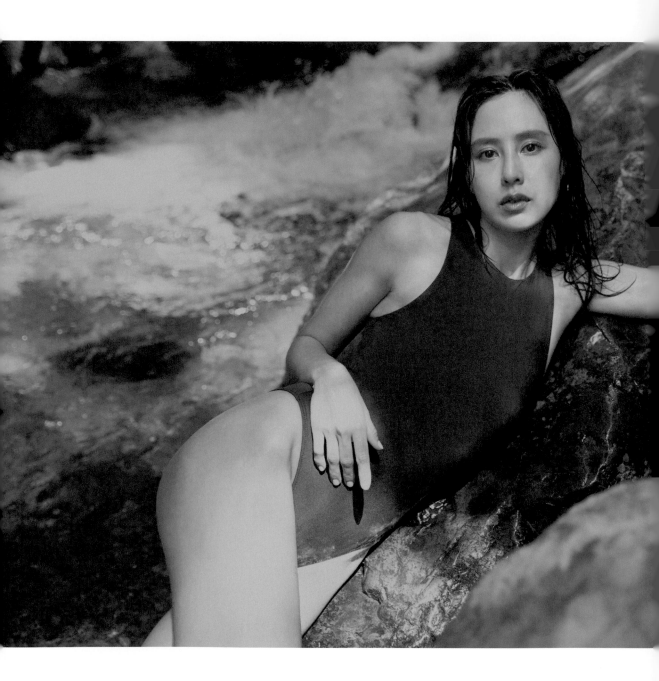

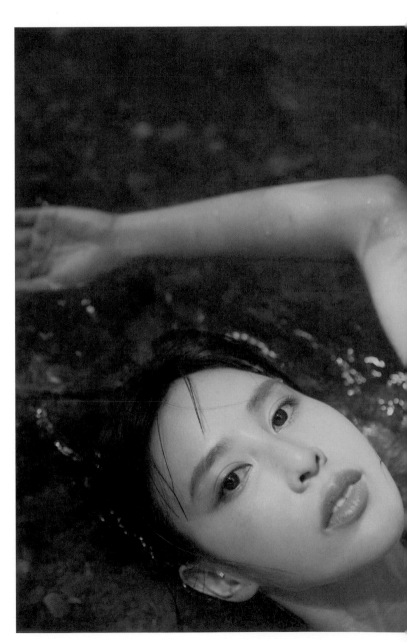

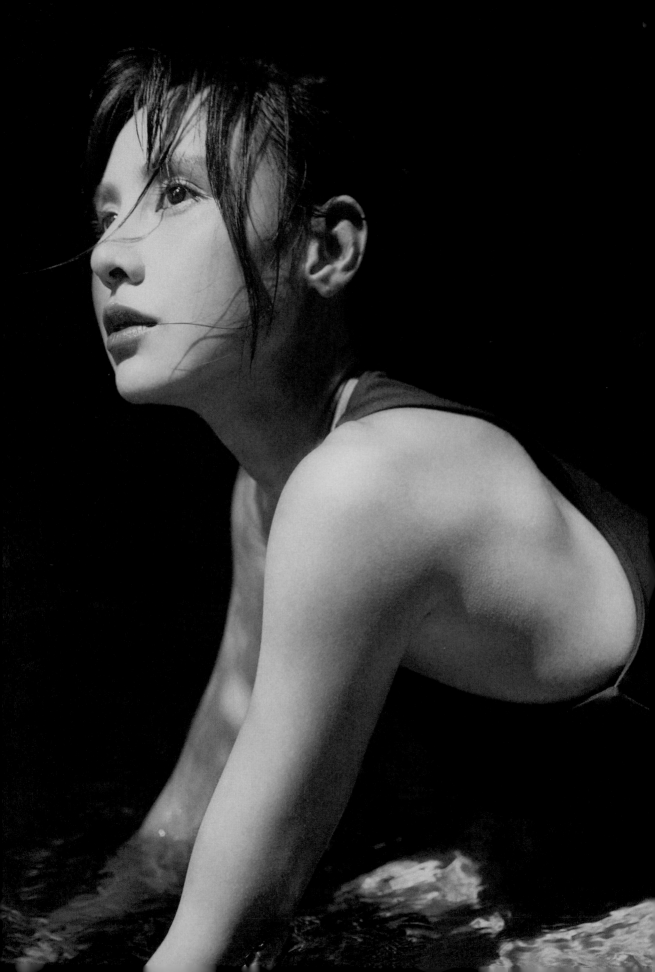

不要因為害怕衝突，

而壓抑自己真正想說的話，

或真正想做的事情，這世界沒有誰，

可以無止盡地取悅別人。

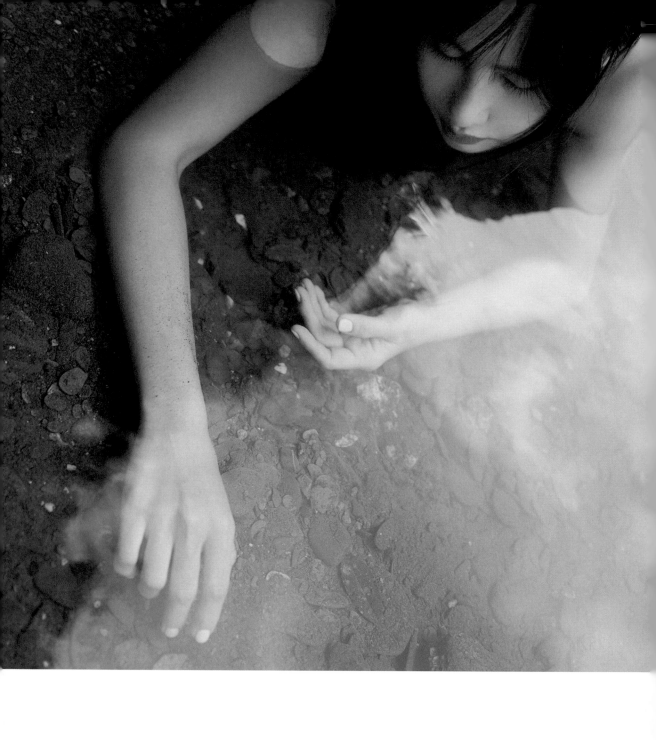

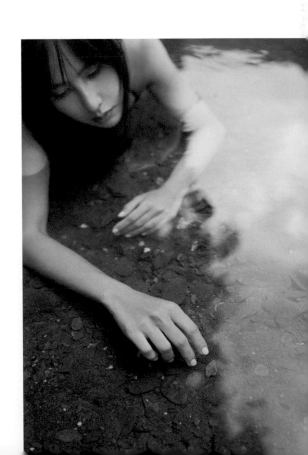

謝謝所有一切的發生，

自己是一個非常幸運的人，

不管是好事或壞事都讓我成為了現在的我。

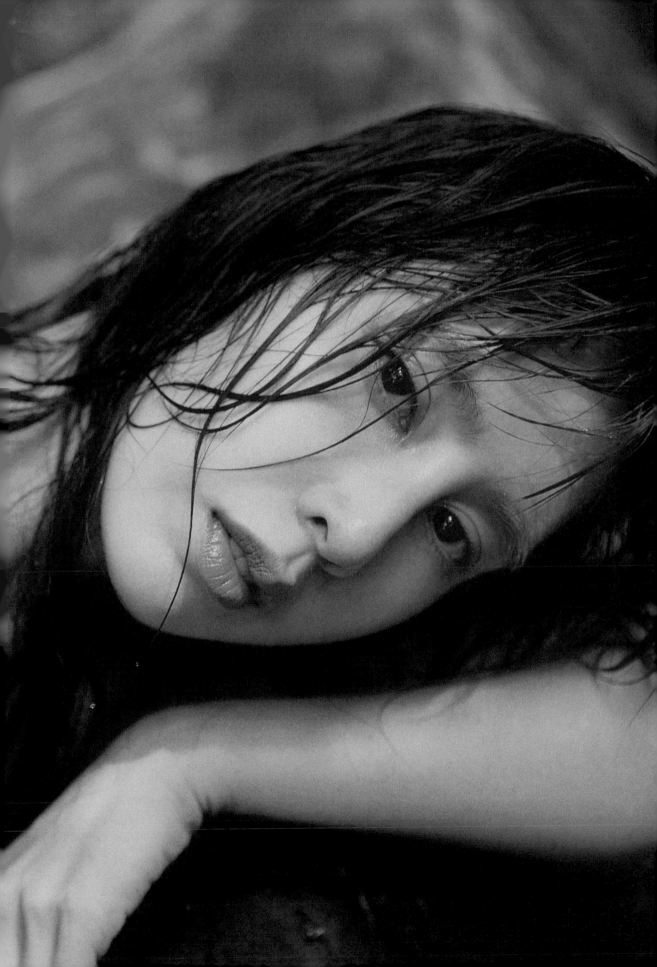

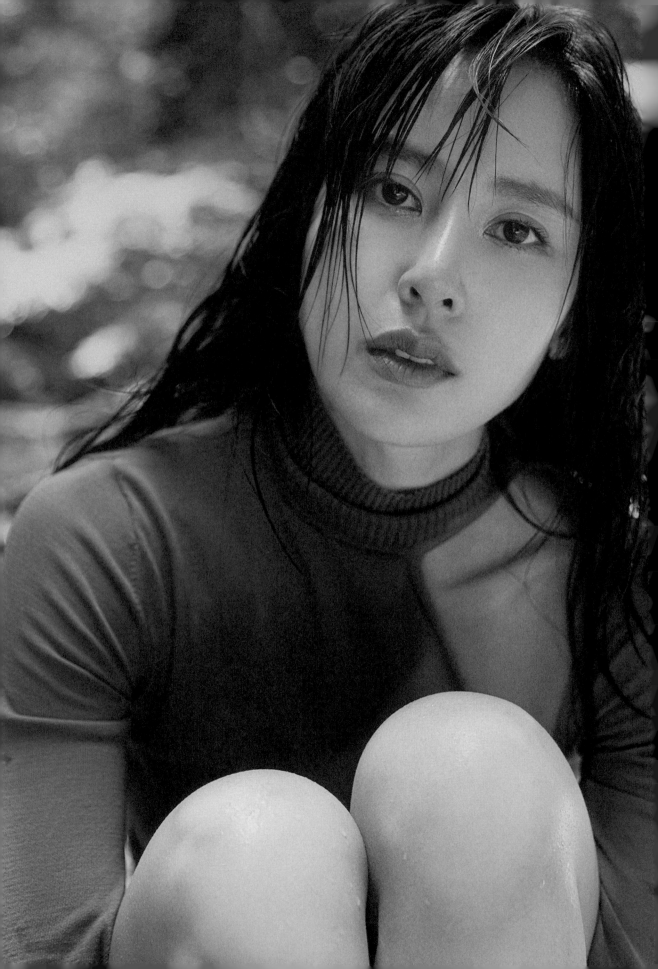

漫長的山路教會了我跟自己相處，
也學會了等待休息與陪伴。
——「嗯，我陪你！
深呼吸～慢慢來，你不孤單」。

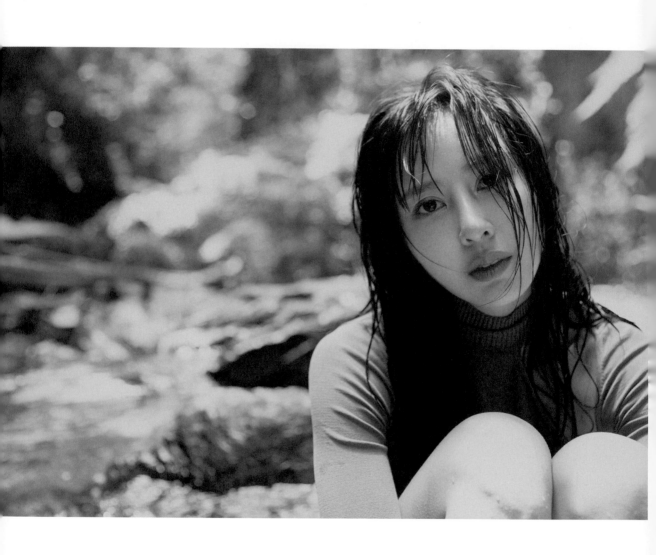

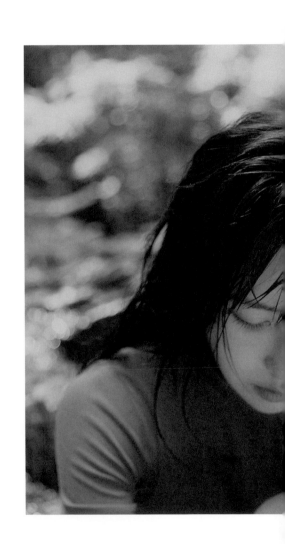

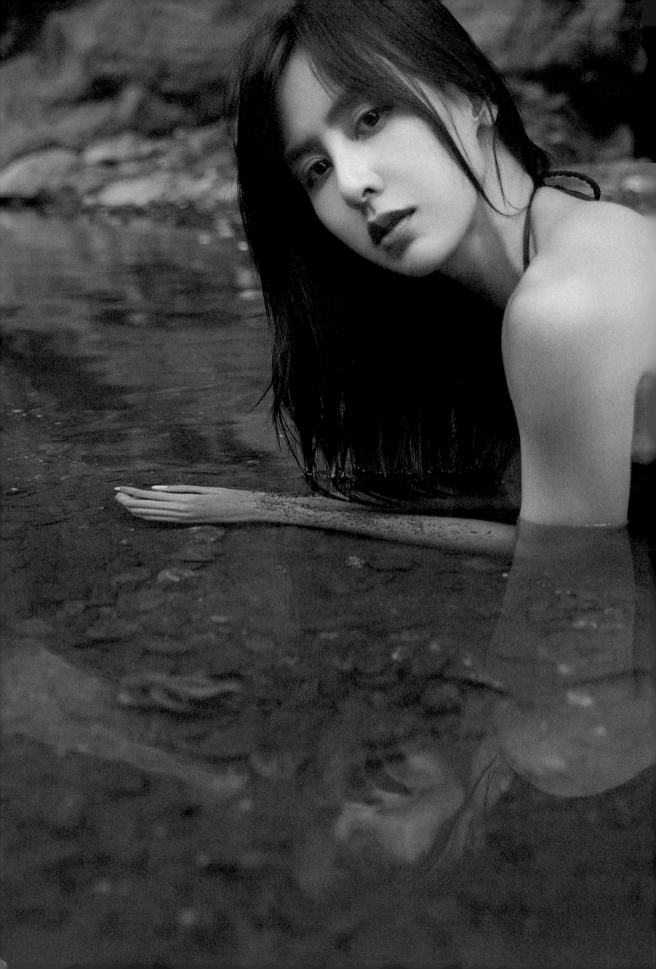

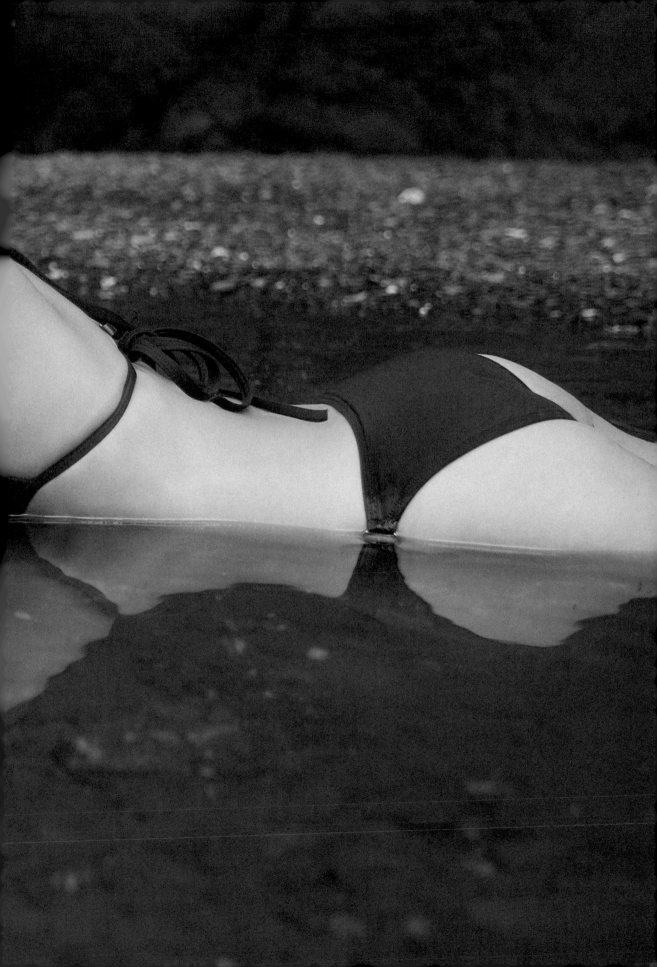

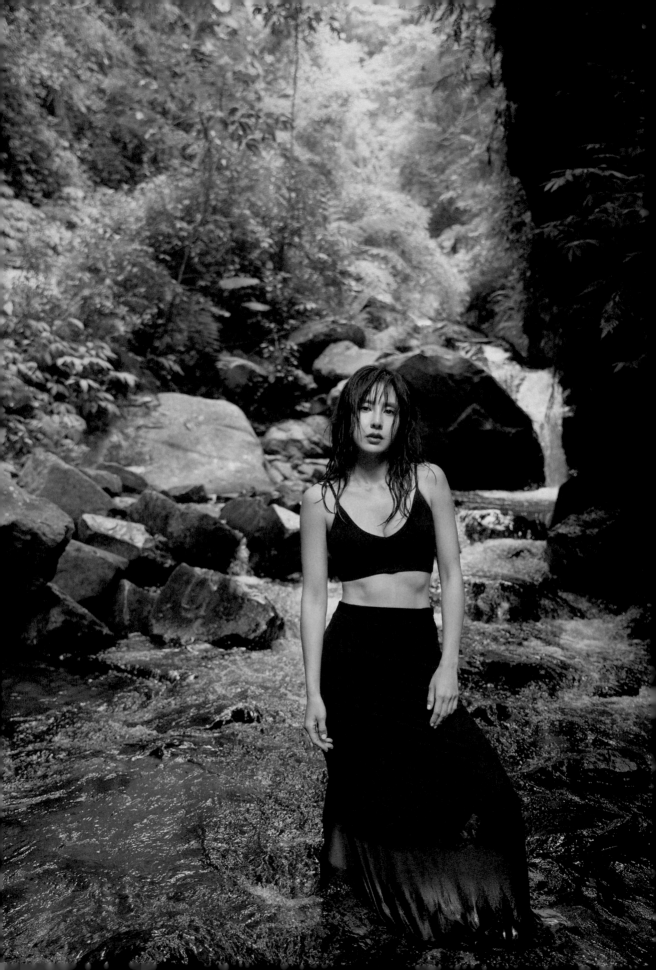

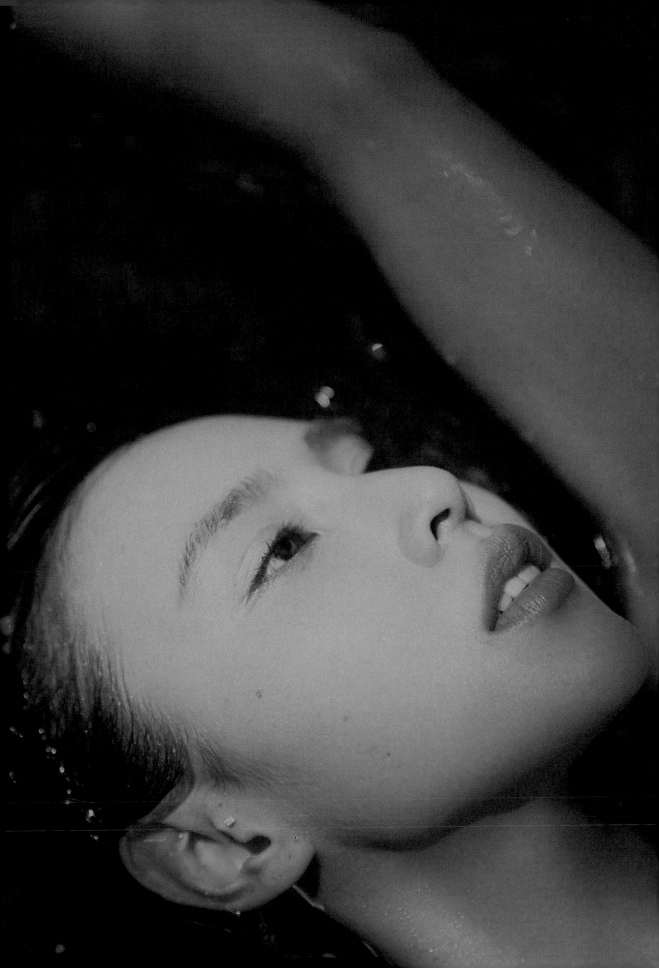

只要堅持，終能獲得勝利！
每一次嘗試，都會讓自己變得更好。

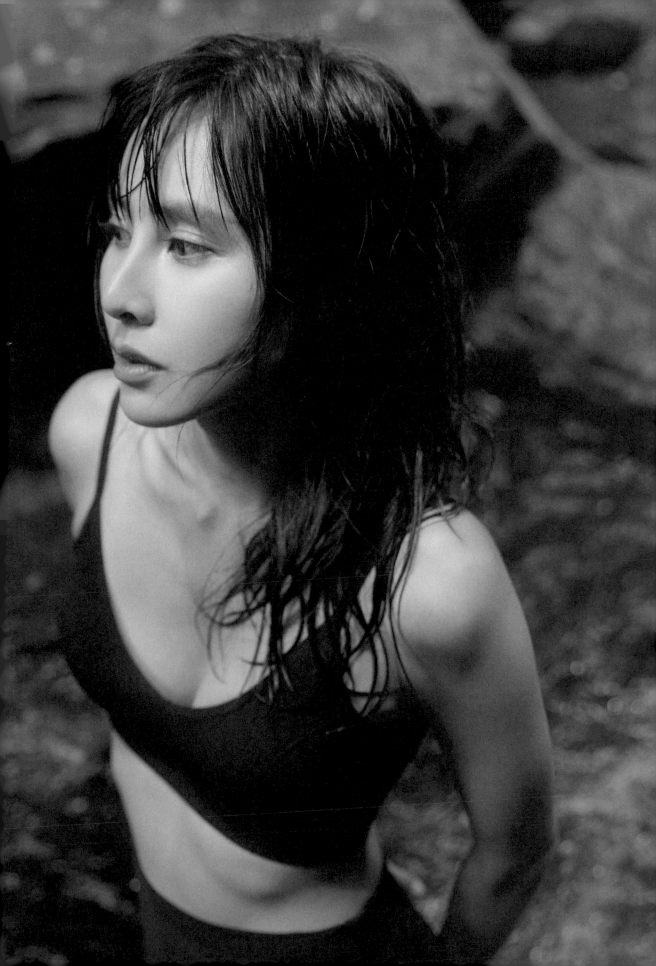

運動的努力，永遠會回饋到自己身上，

雖然過程是辛苦的。

不過，最終會謝謝努力的自己，

成為想要的樣子！

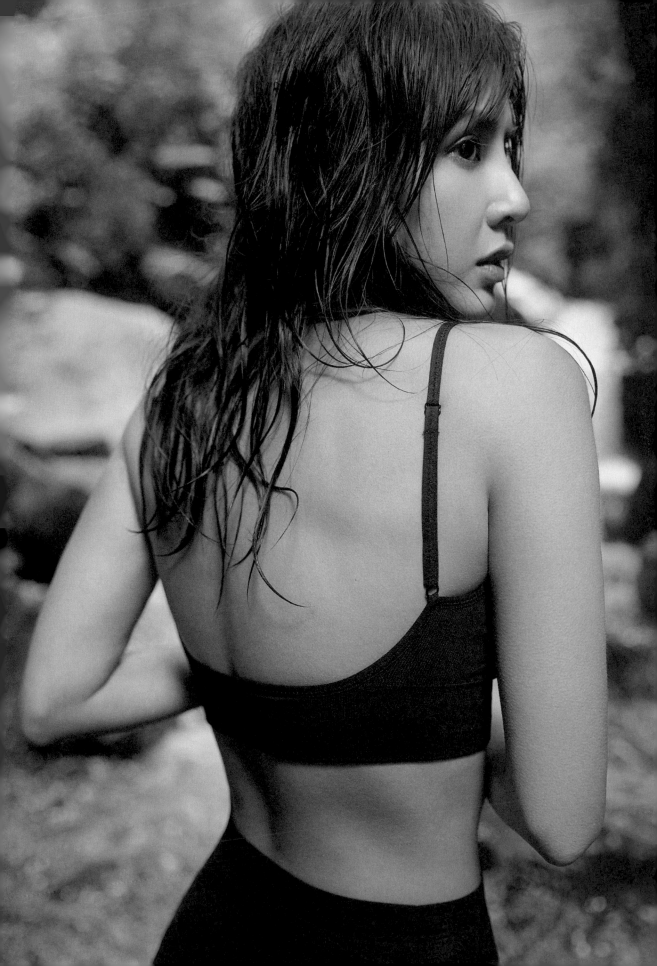

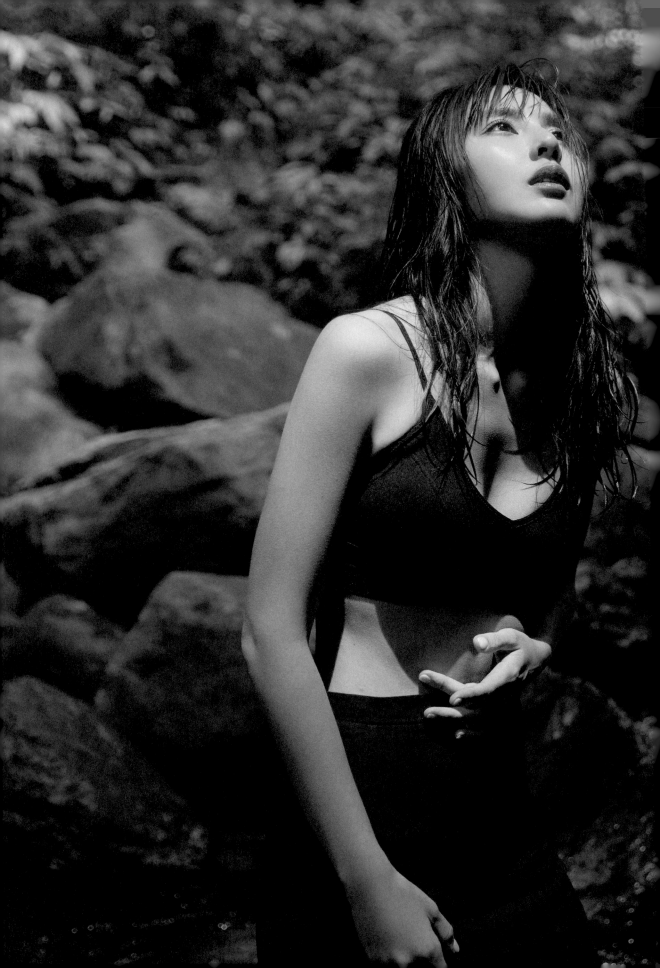

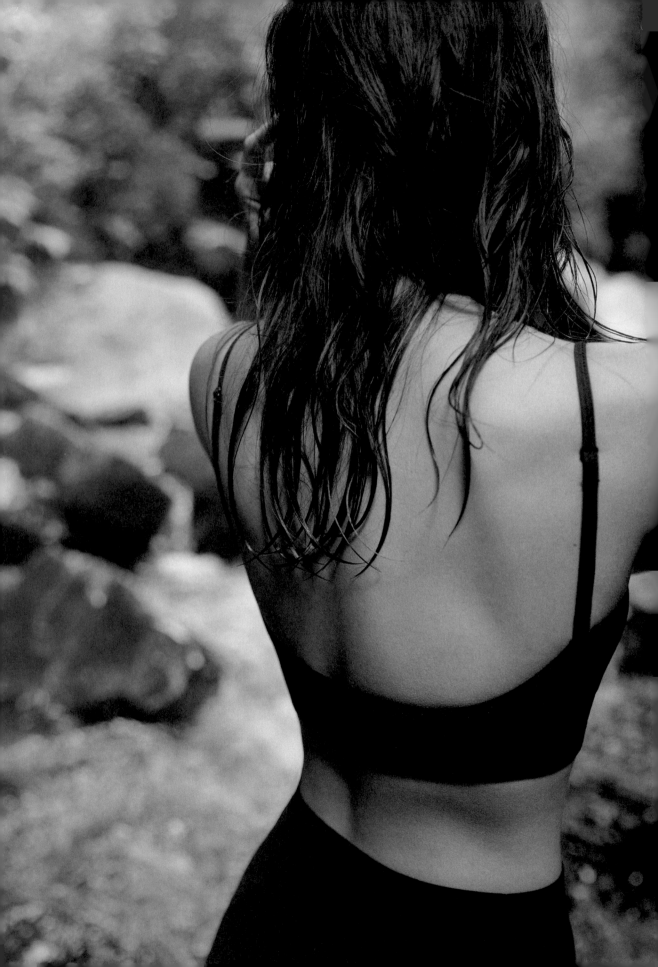

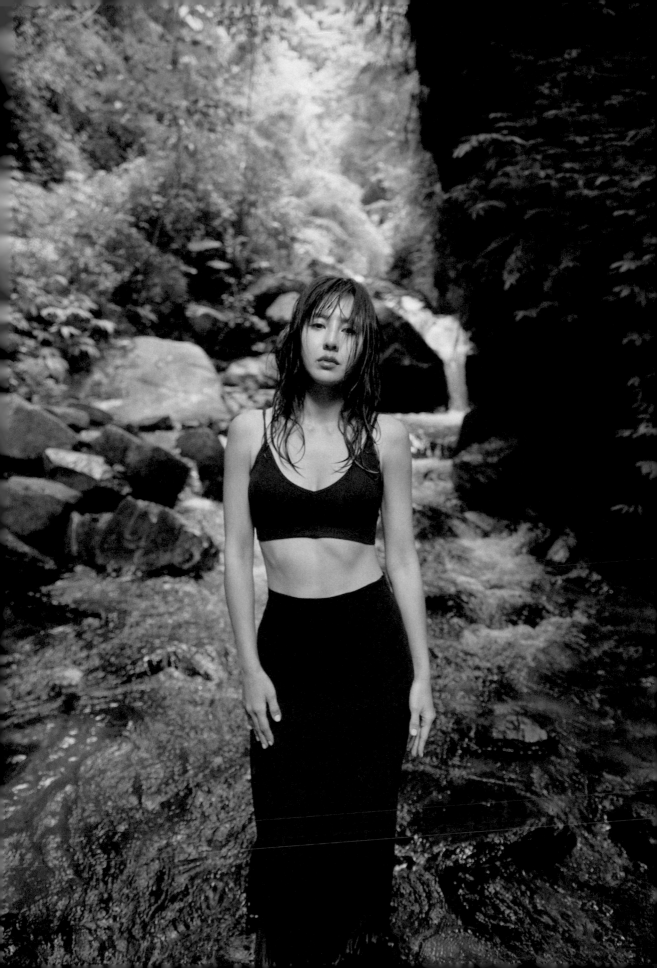

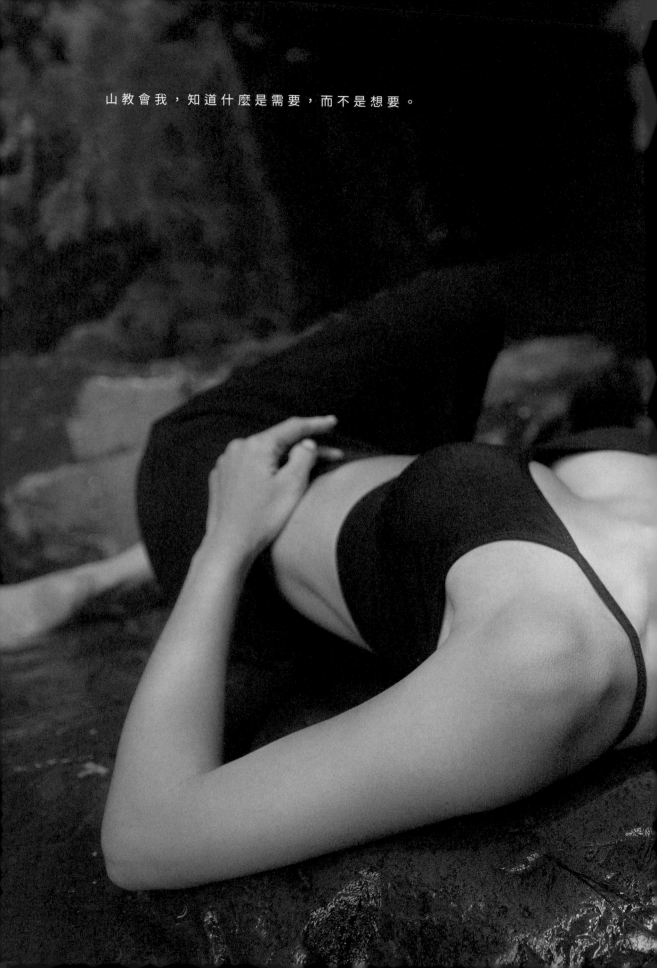

山 教 會 我 ， 知 道 什 麼 是 需 要 ， 而 不 是 想 要 。

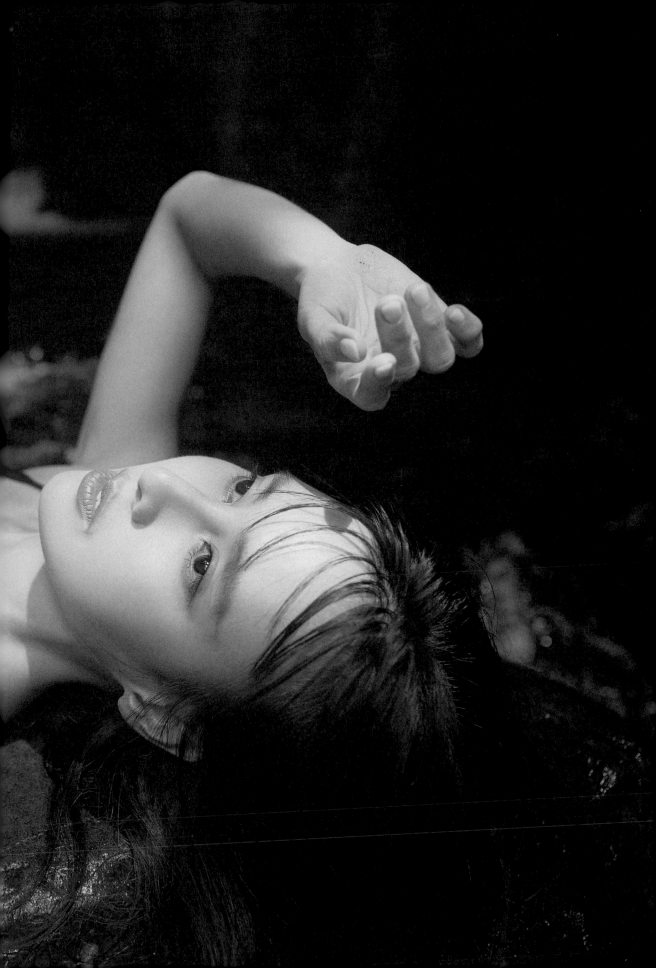

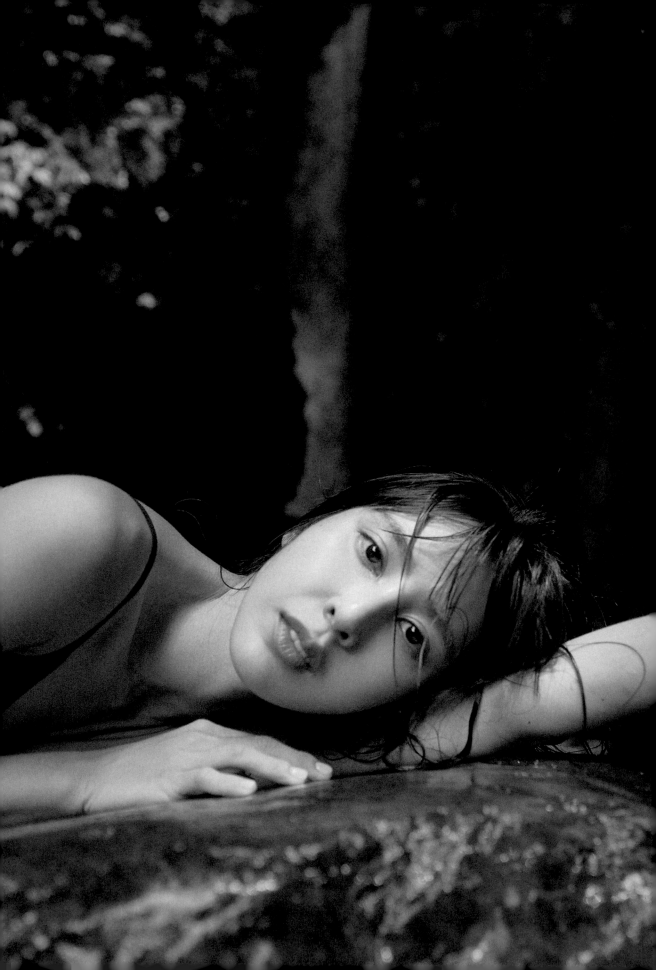

每 段 愛 ， 都 讓 你 成 為 更 好 的 自 己 。

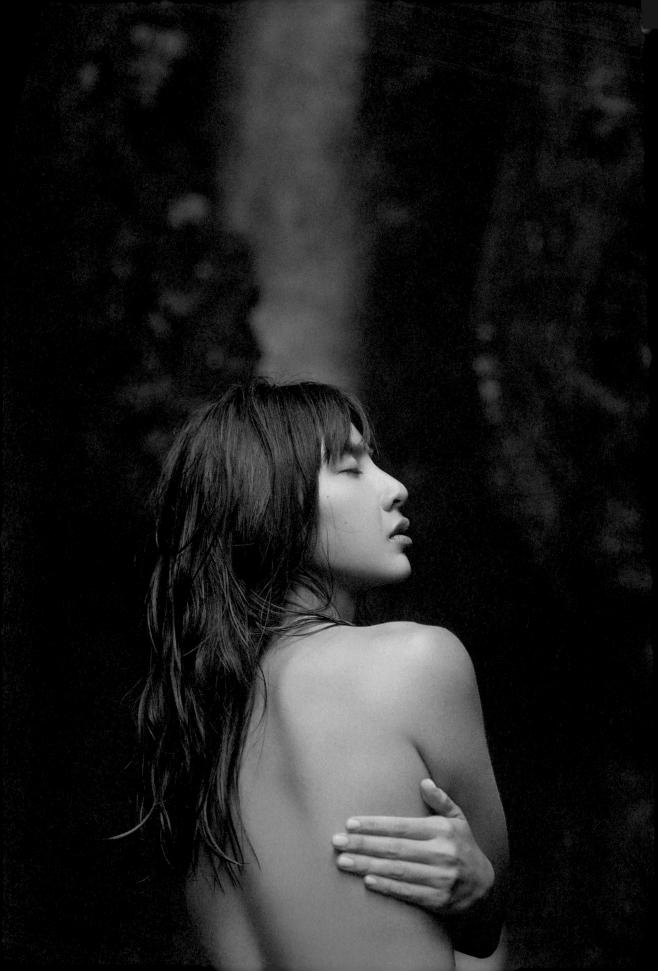

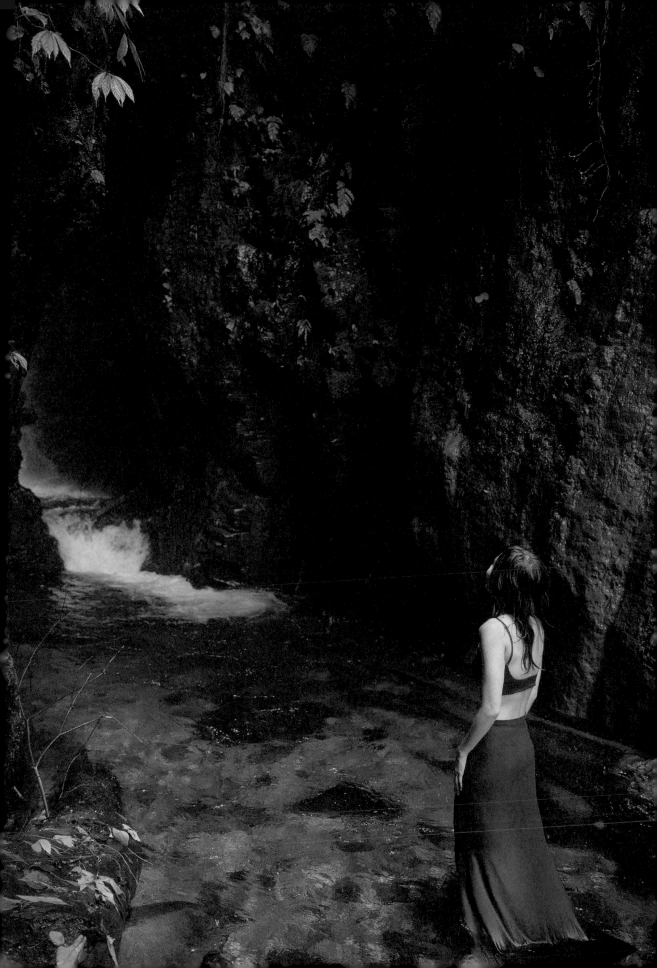

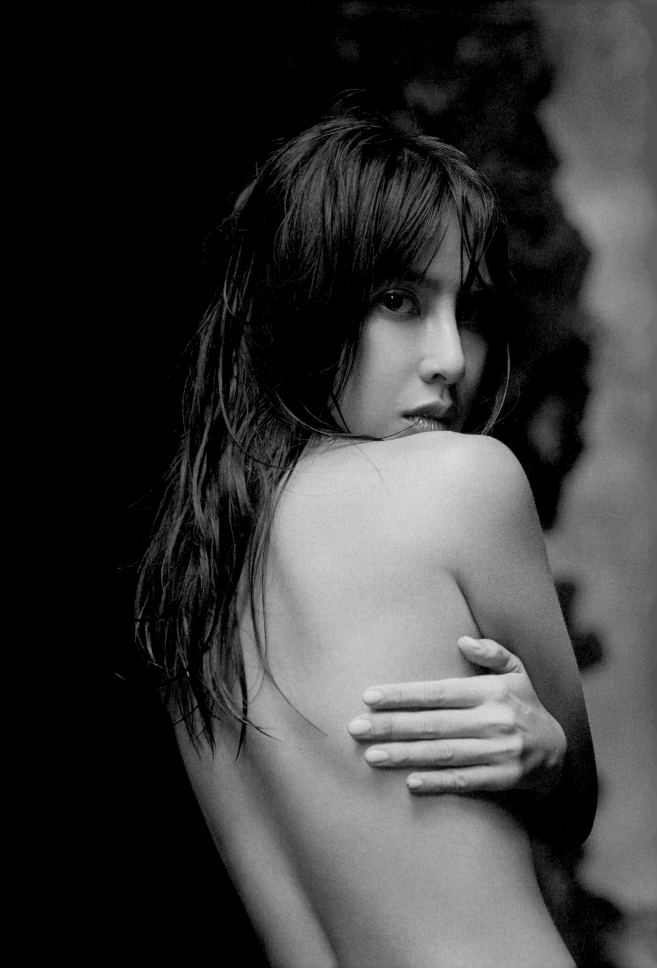

學著愛自己，當你越愛自己，
更能真實的面對一切，顯露你的光芒。

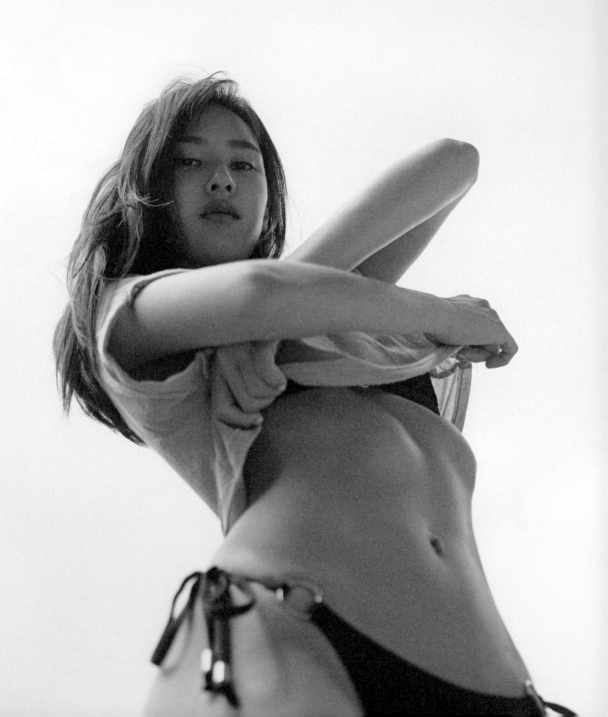

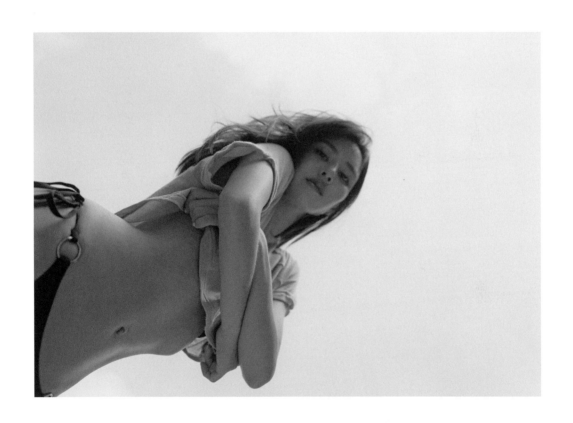

不用努力的像別人，

做自己就很可愛了啊！

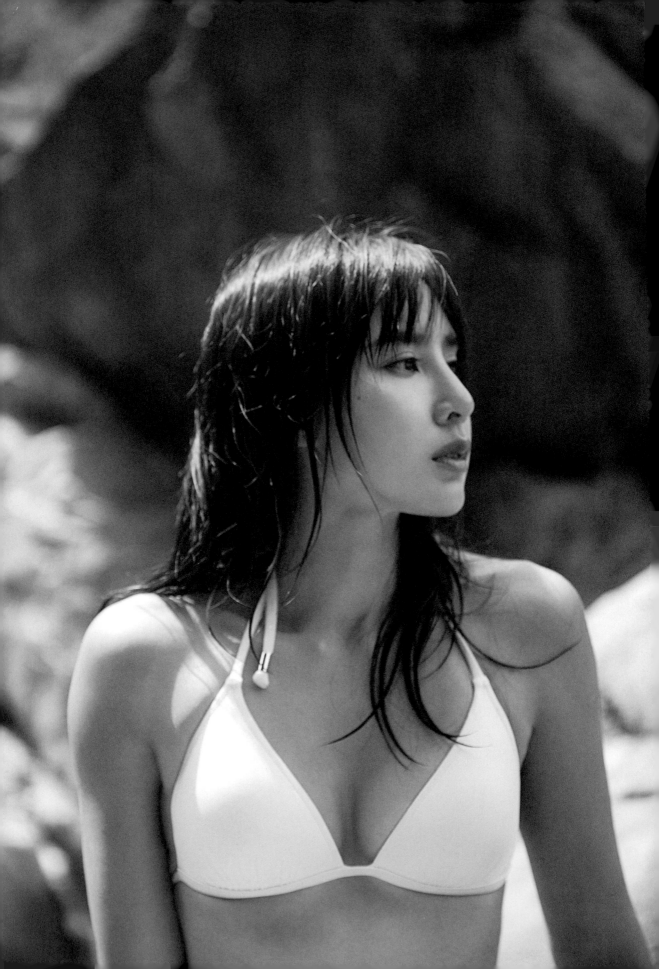

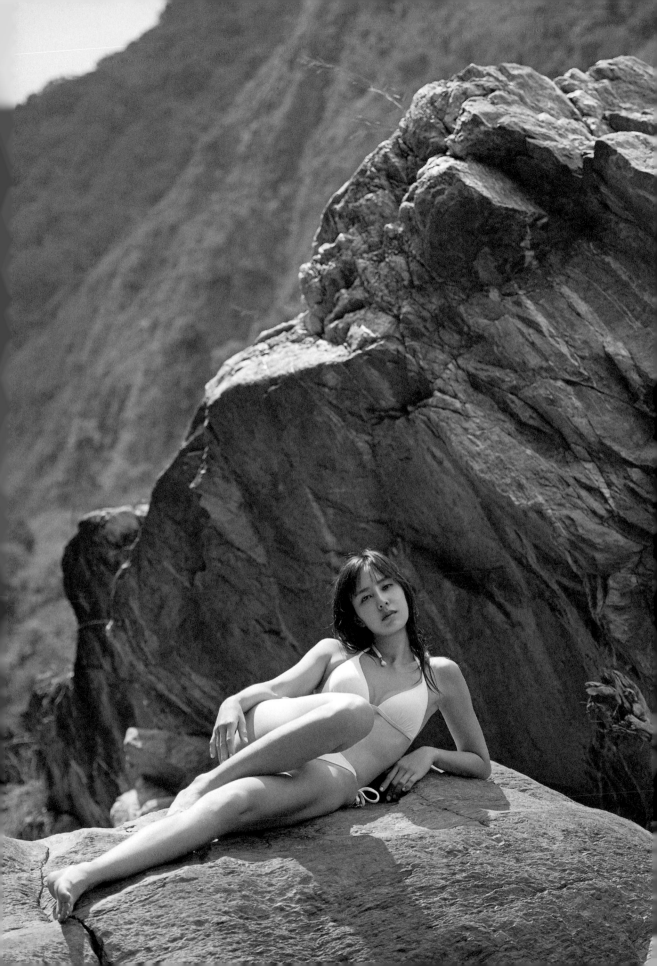

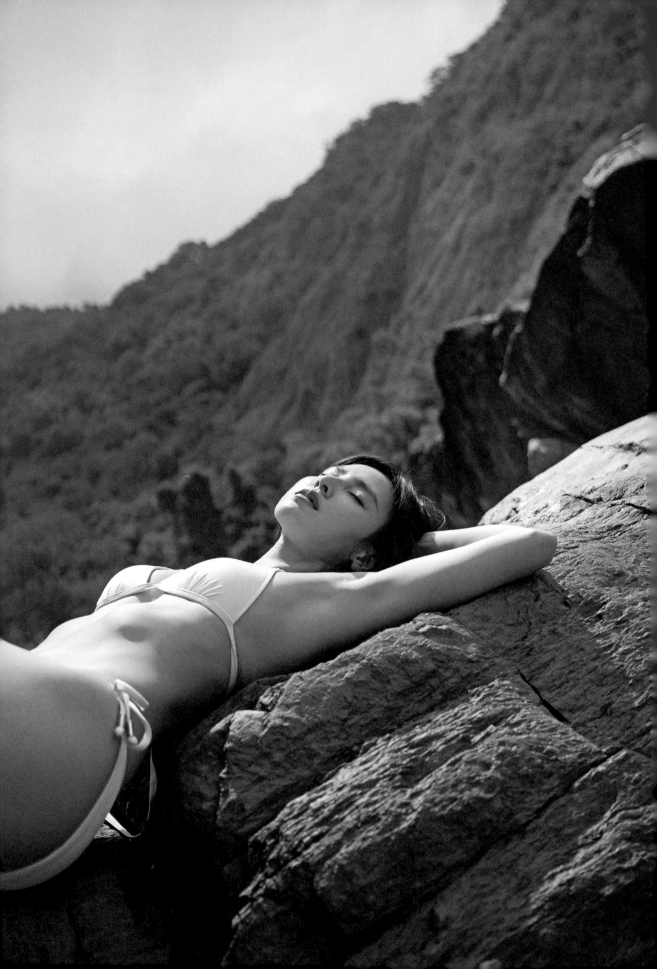

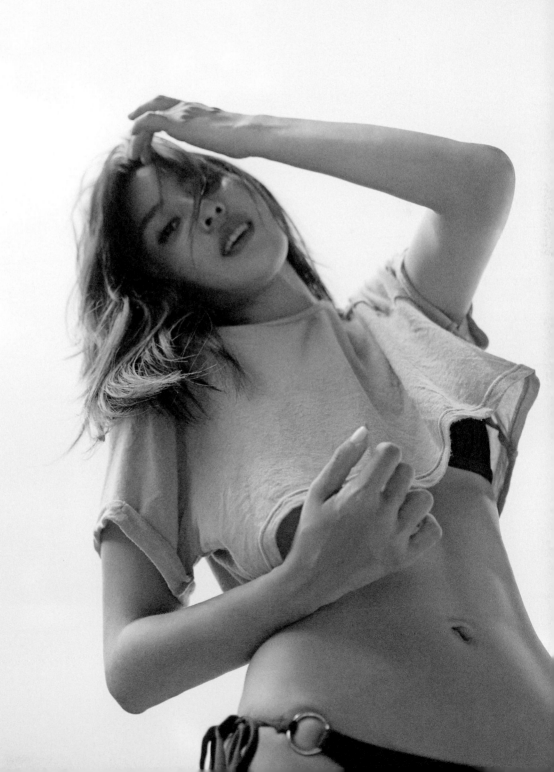

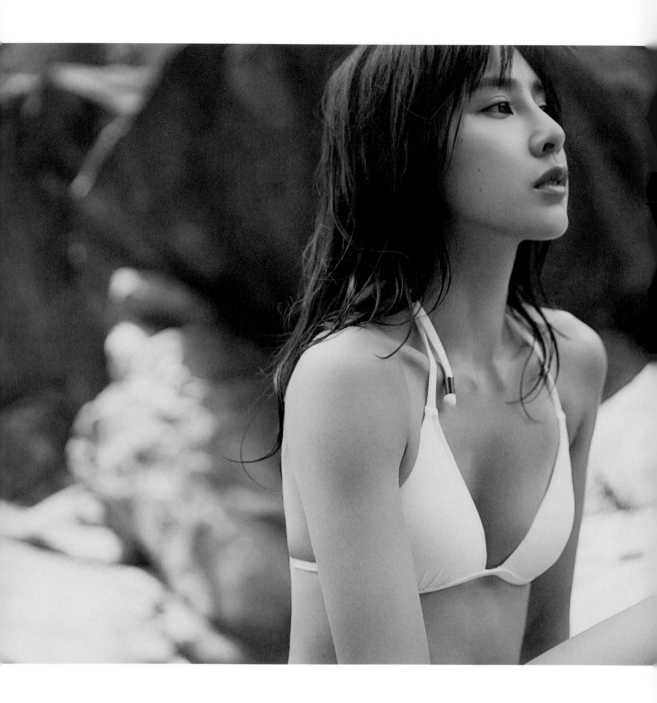

面對未知的挑戰，帶著冒險的心，
跨出你的舒適圈，會讓你的旅程變得很有趣。

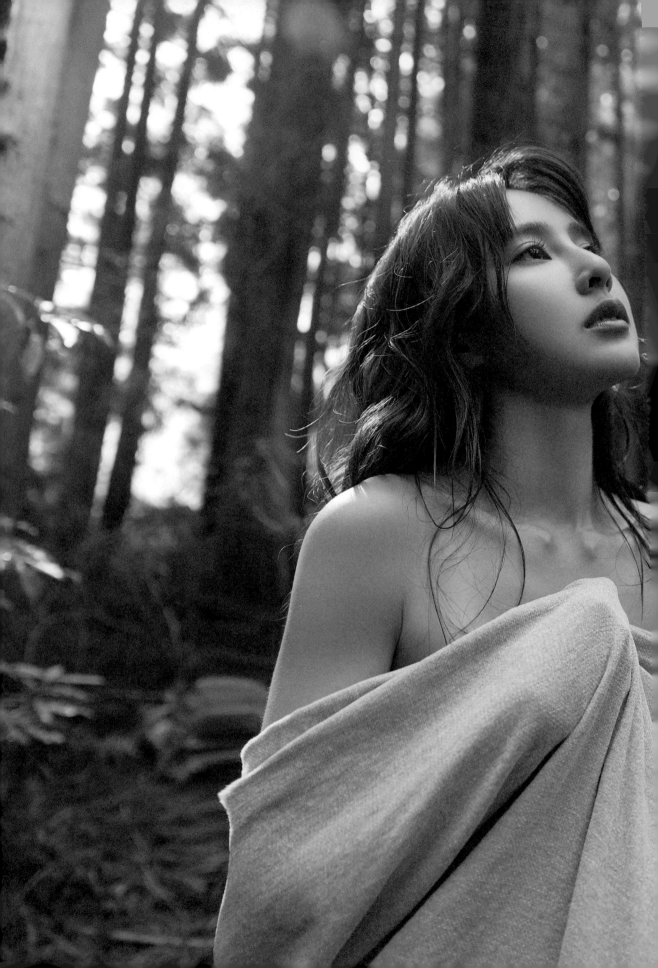

變得更好並不困難，
想一想自己想要成為什麼樣的人，
再把好的選擇放進生活中，
形成美好的循環，透過不斷身體力行，
自然能讓大家看到正向的改變。

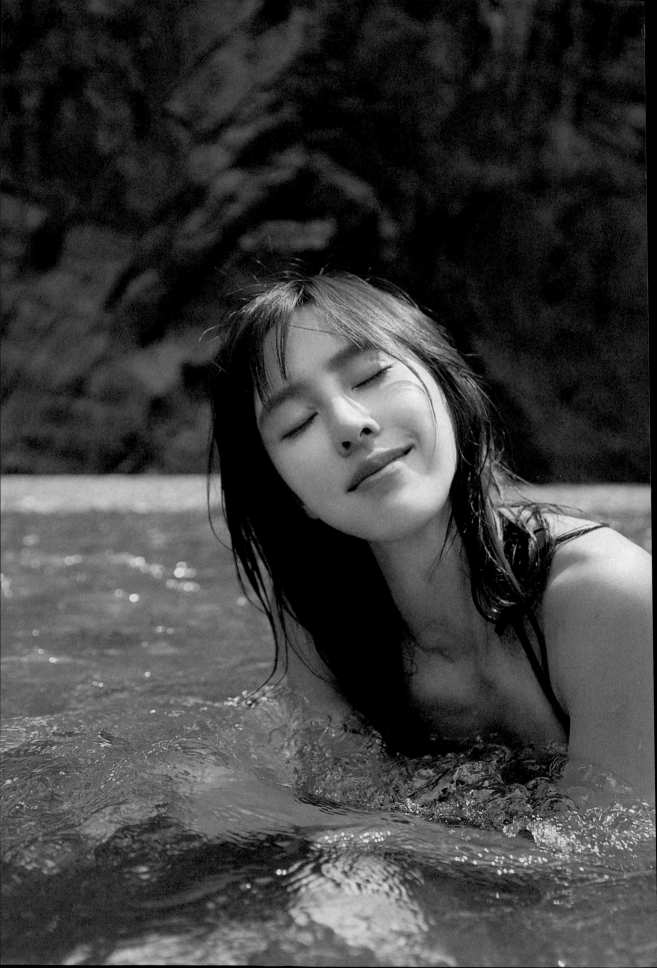

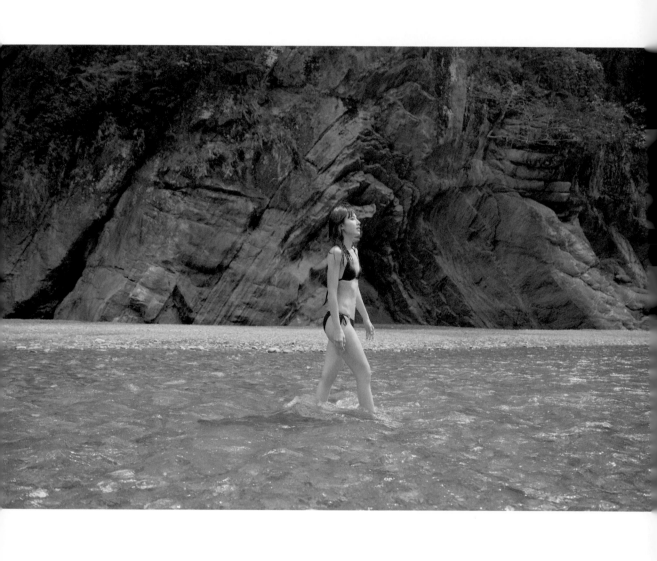

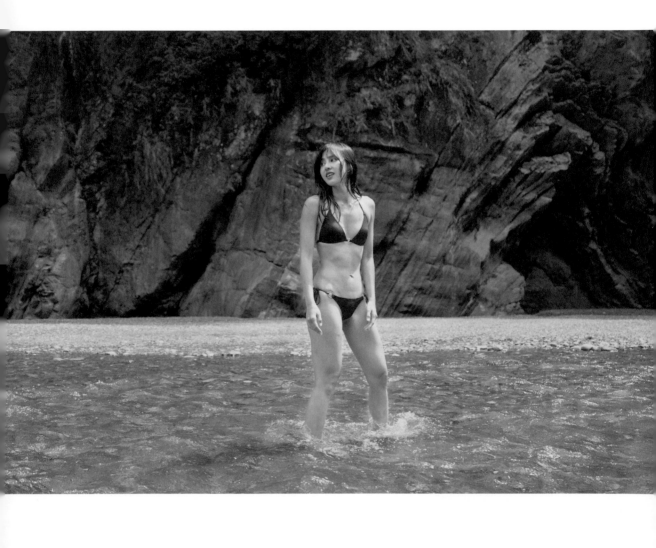

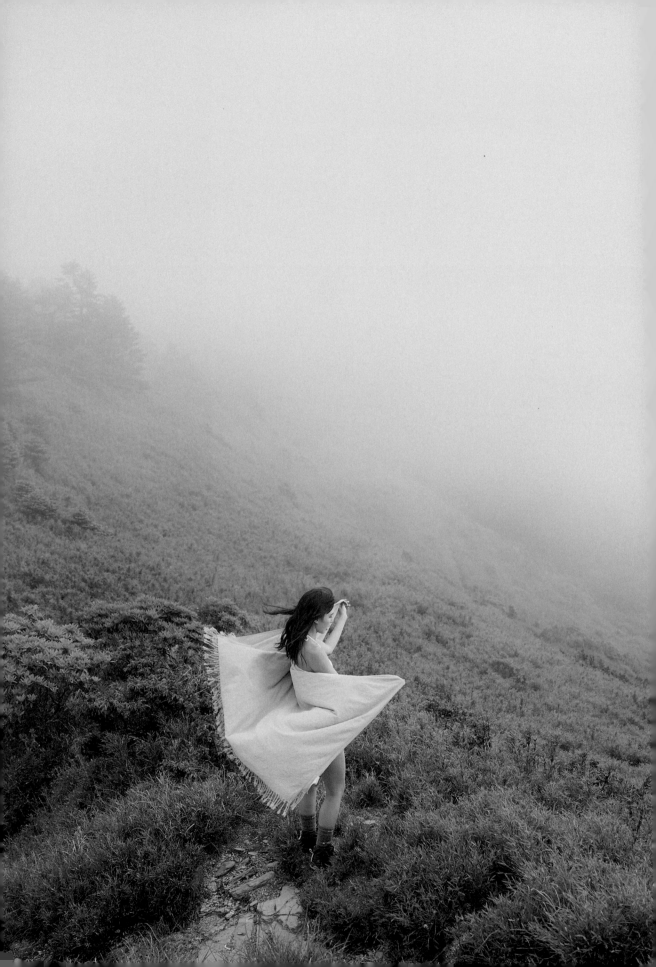

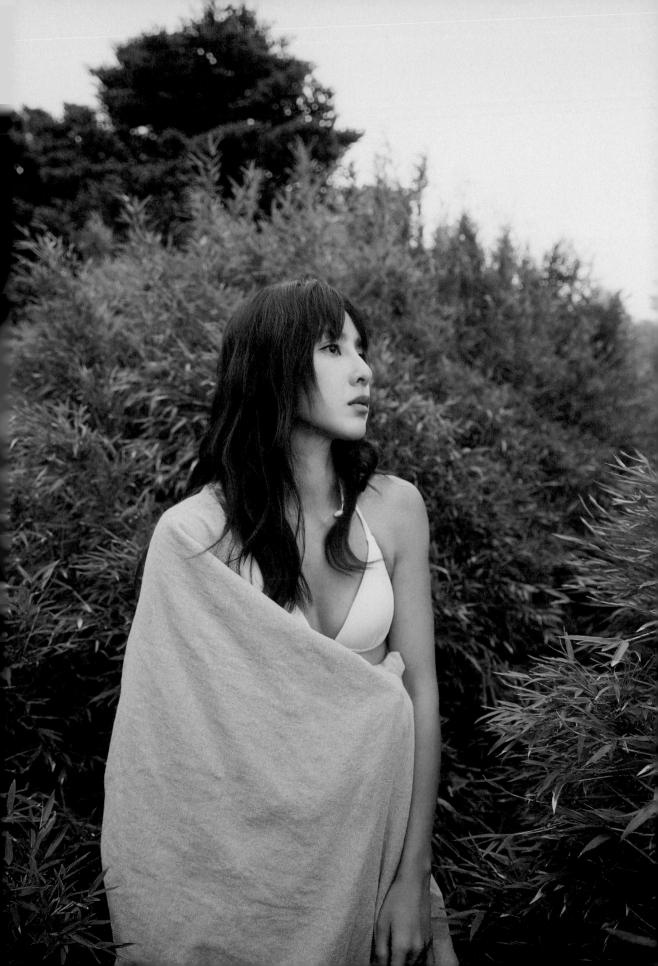

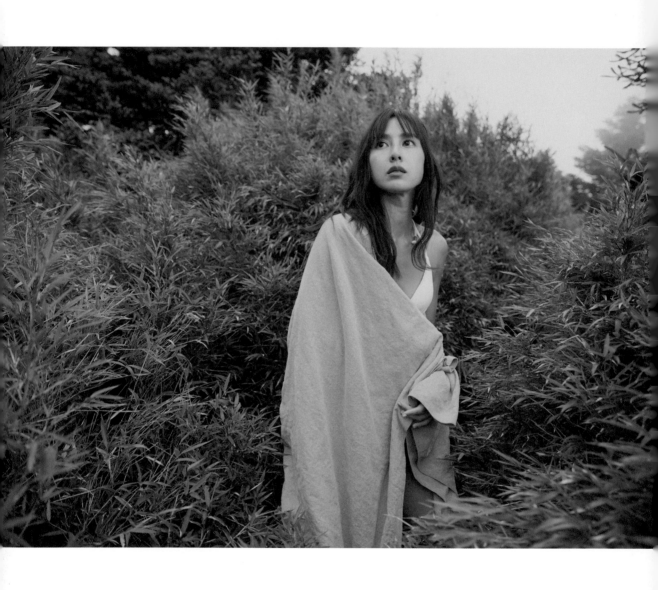

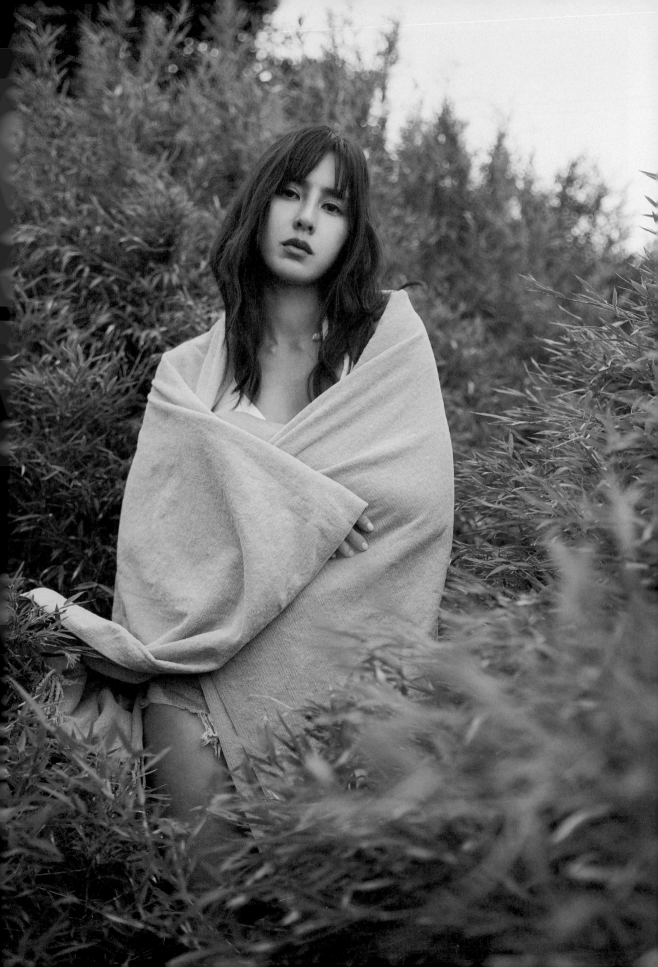

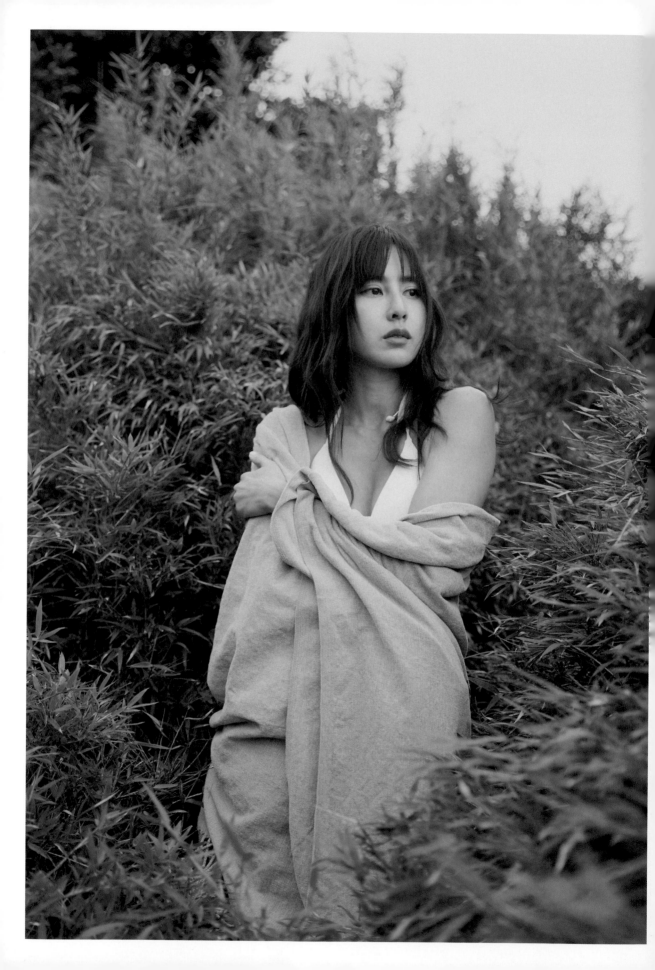

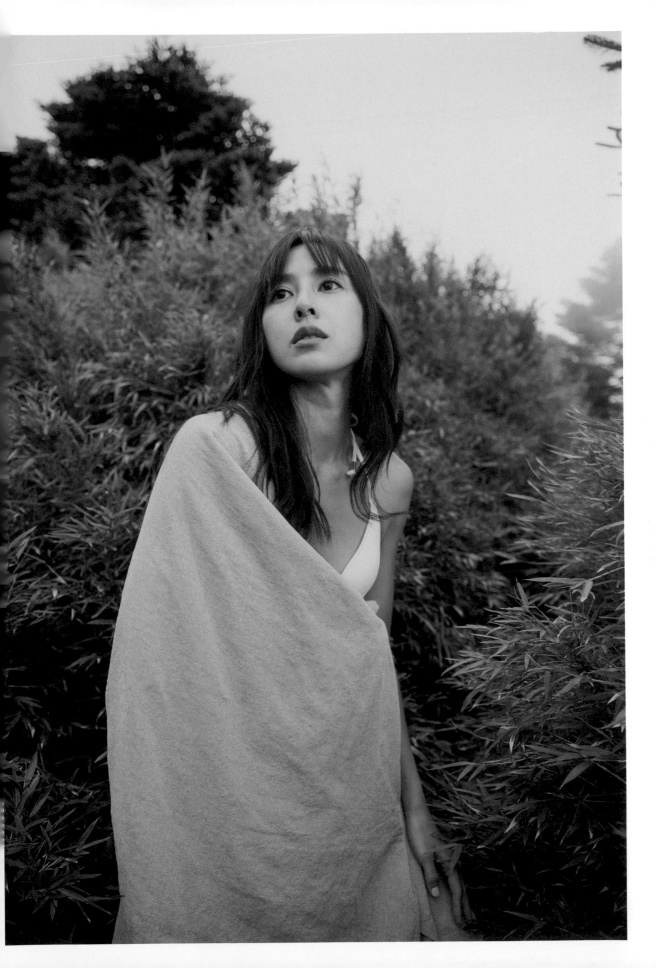

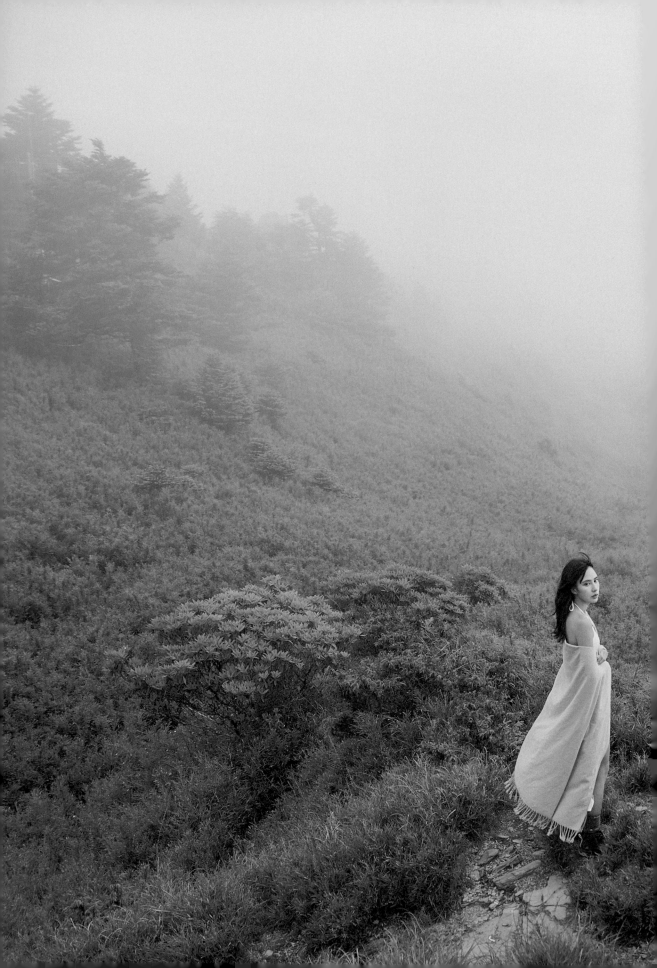

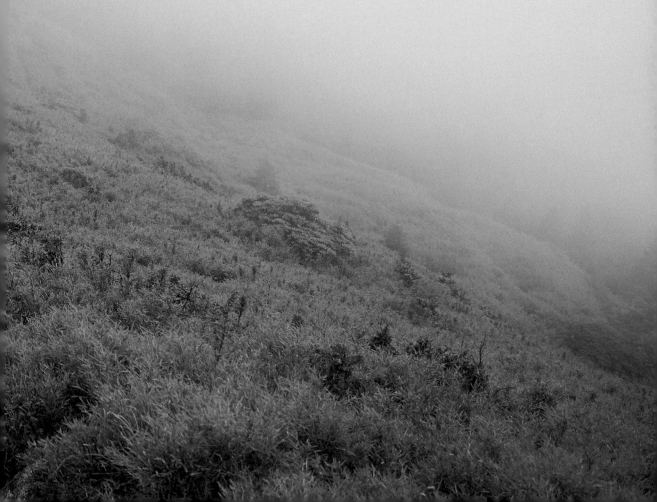

我會迷惘，也會不安。

但我知道生命會流轉，

遇到迷霧最終也會散去。

遇到問題時正是學習的時候，

不要害怕犯錯，錯了才可以改啊！

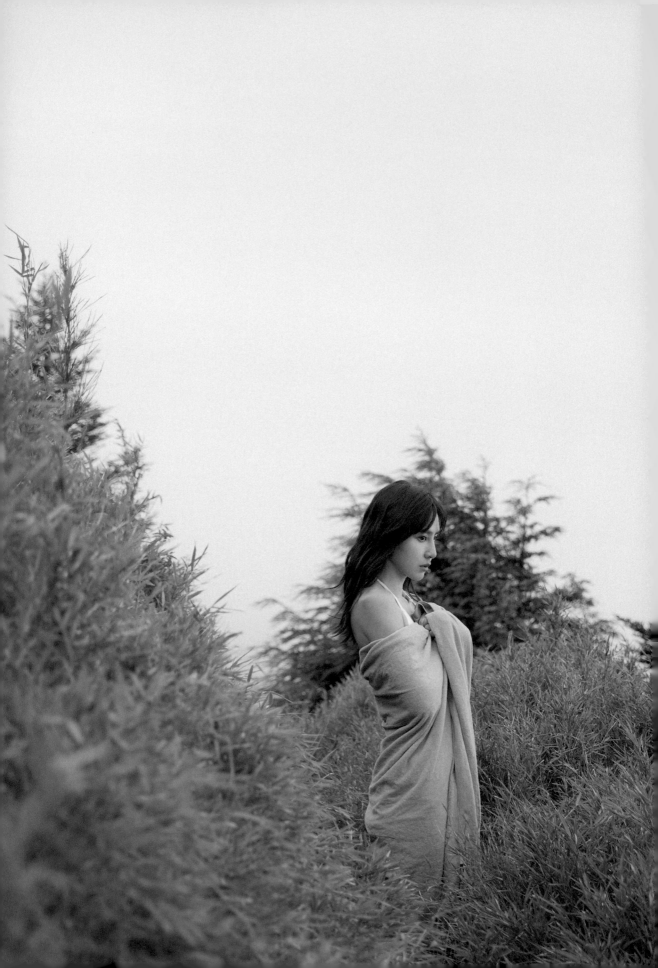

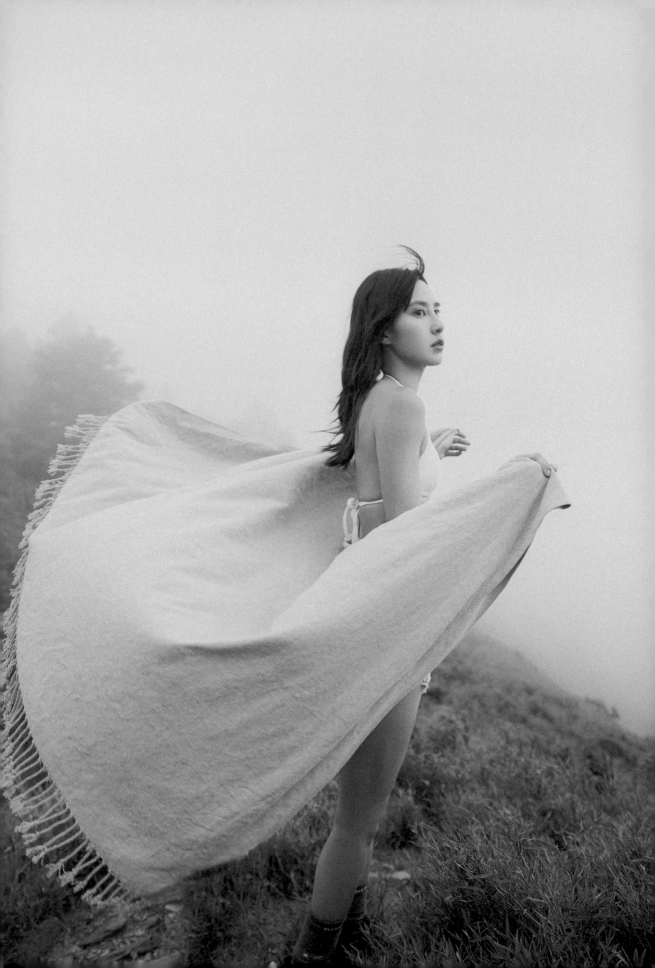

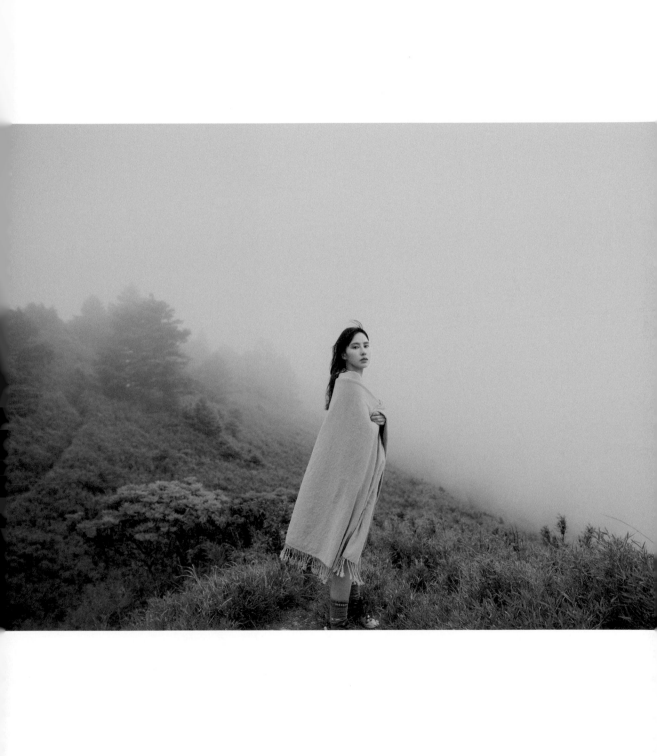

要有被討厭的勇氣，學習忠於自己。

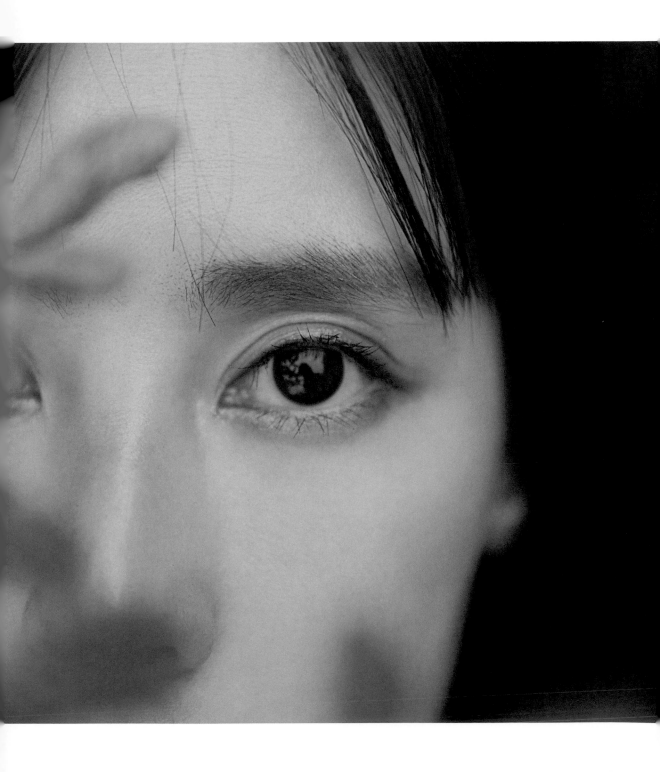

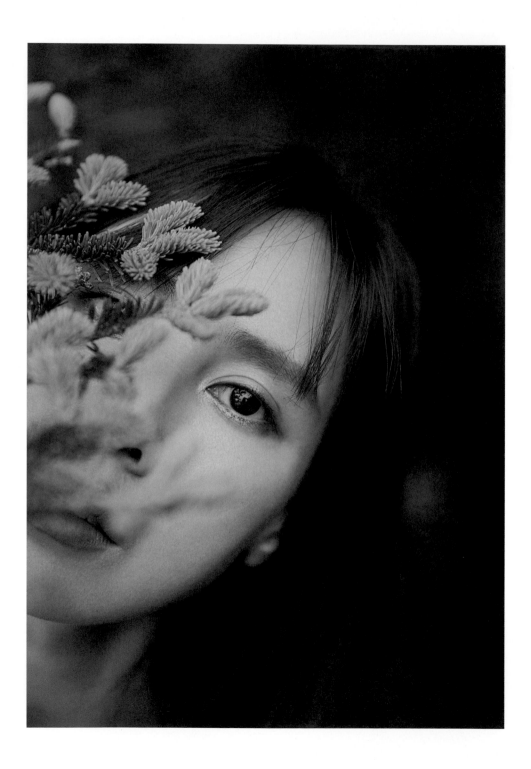

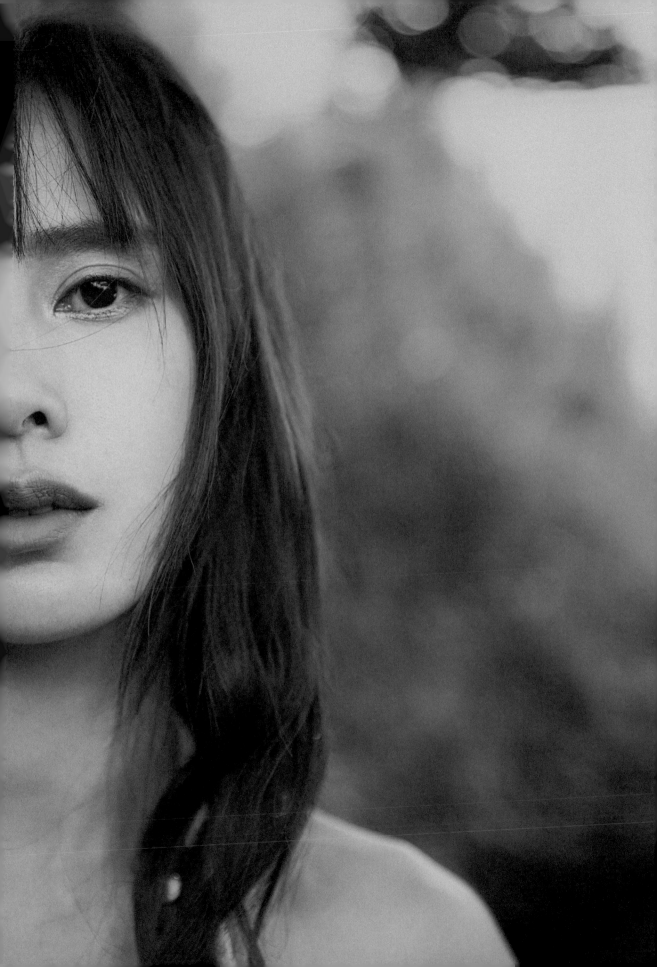

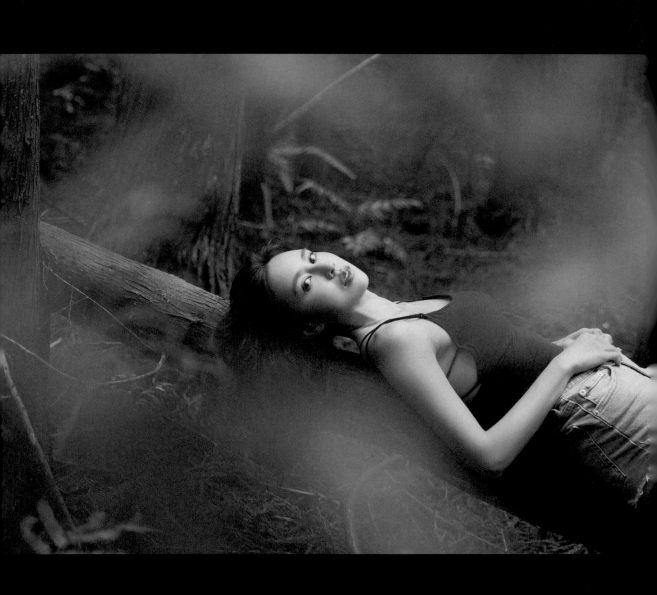

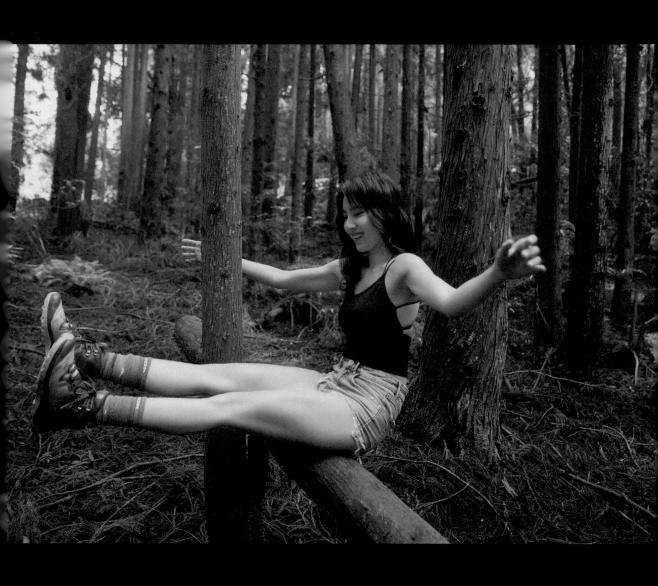

戶外是最好玩的遊樂場，

讓野孩子爬上爬下永遠玩不膩！

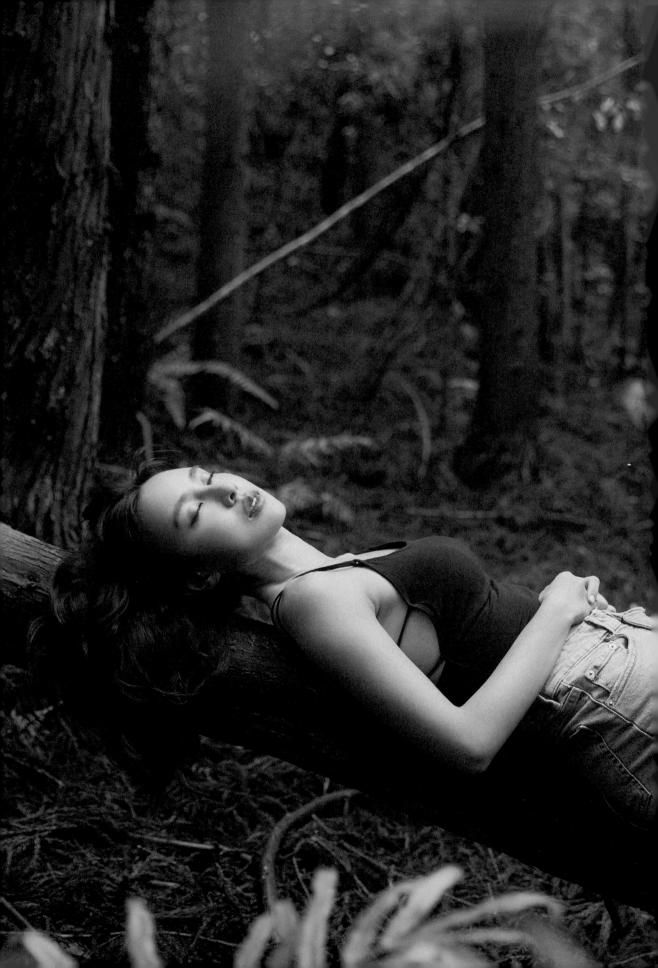

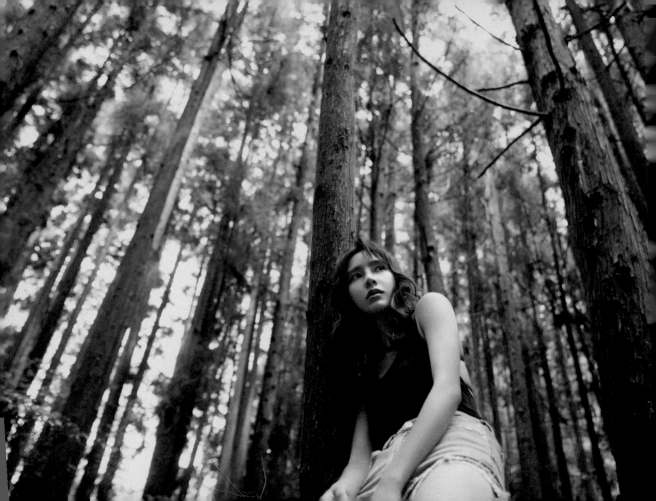

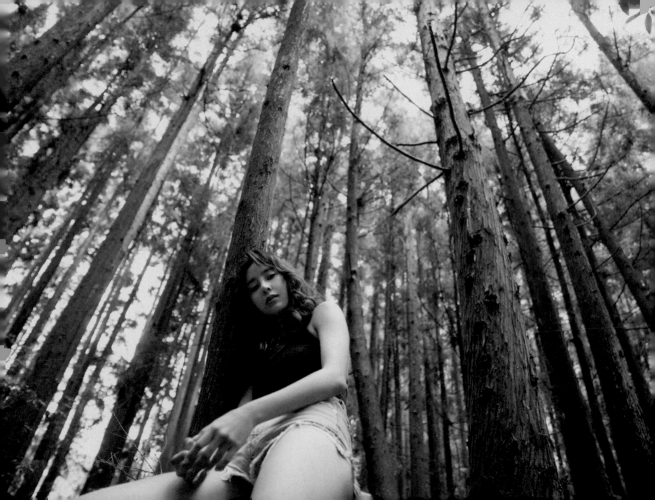

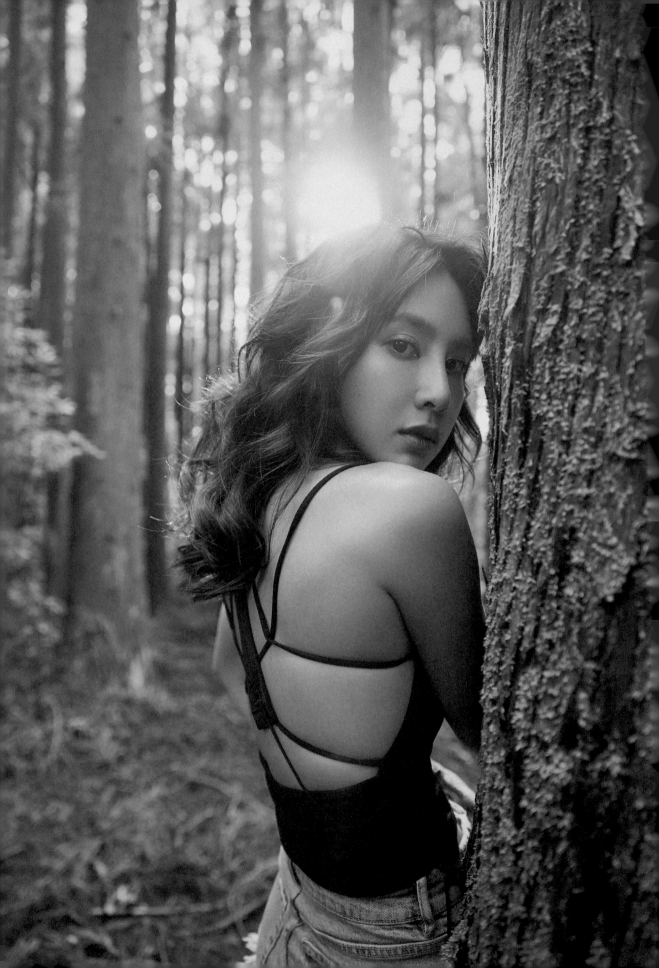

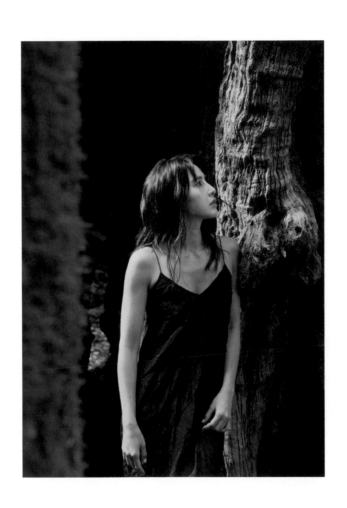

不要讓他人的聲音，決定你自己的價值。

好好看著你的目標，

努力專心的往你想去的方向前進。

成為你自己想要的樣子。

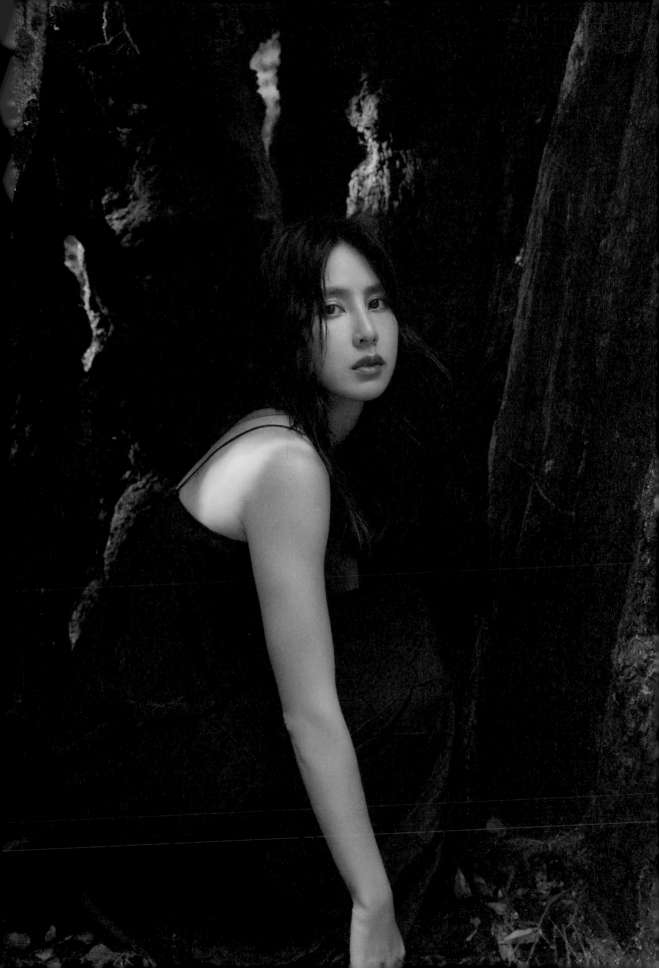

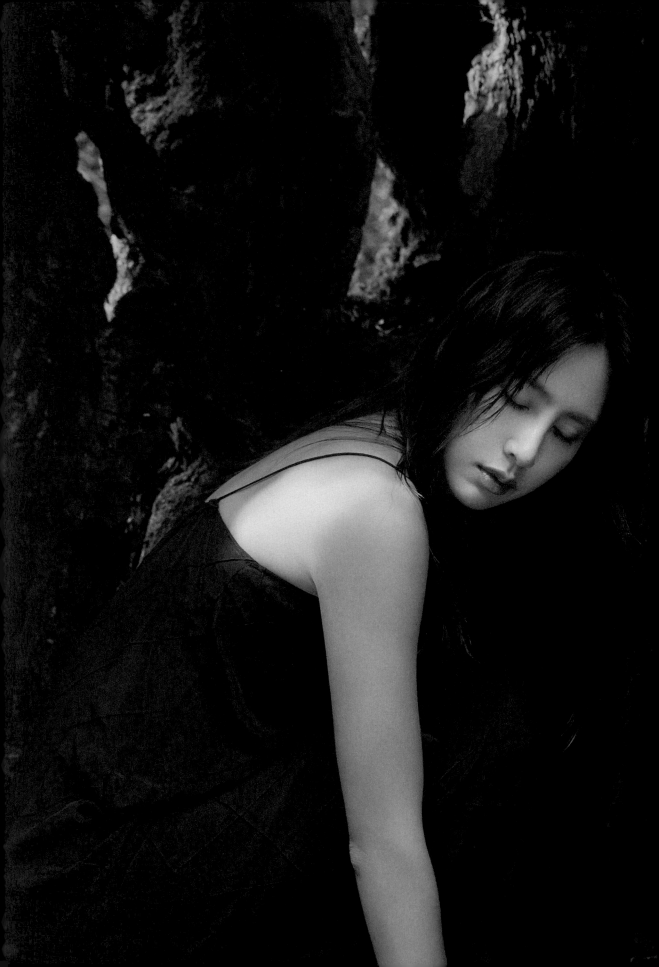

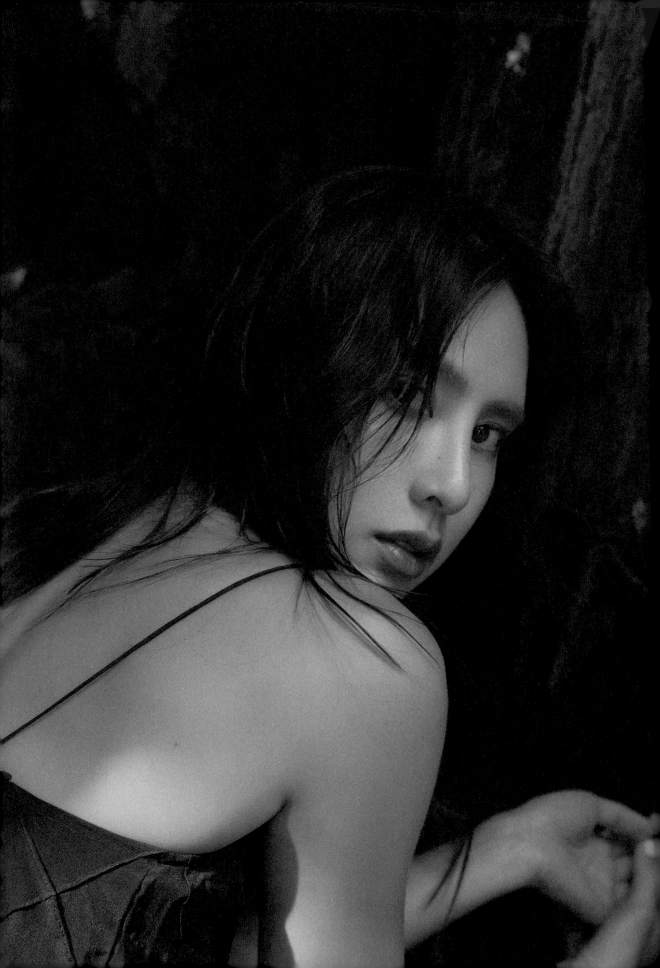

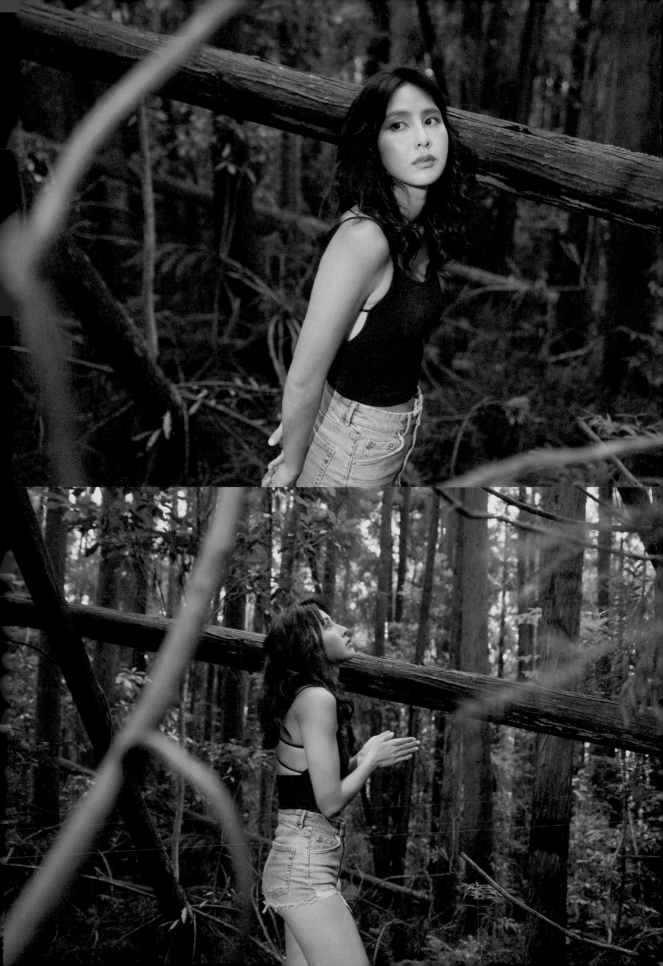

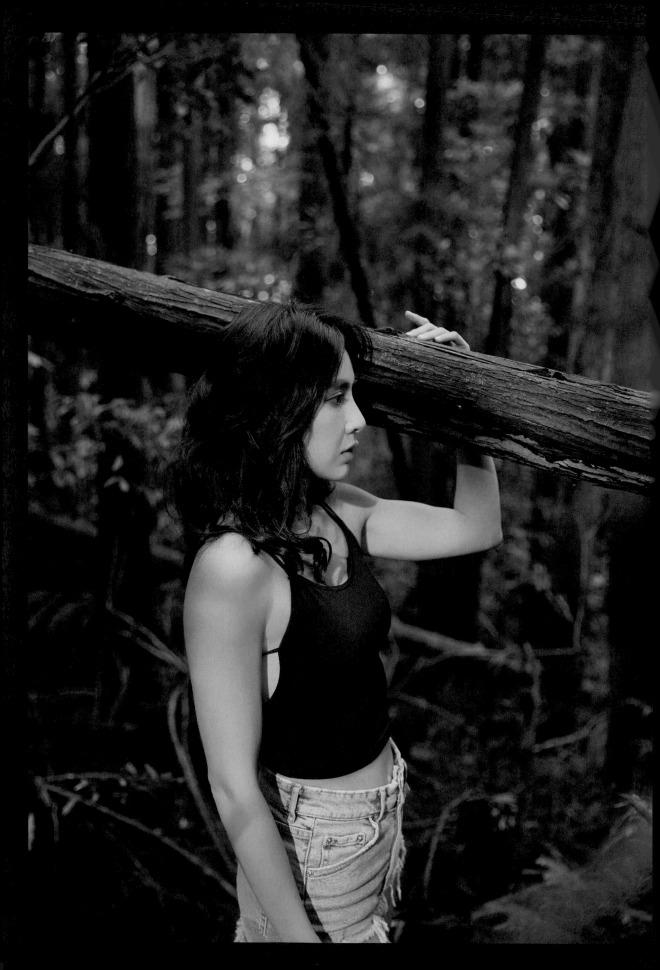

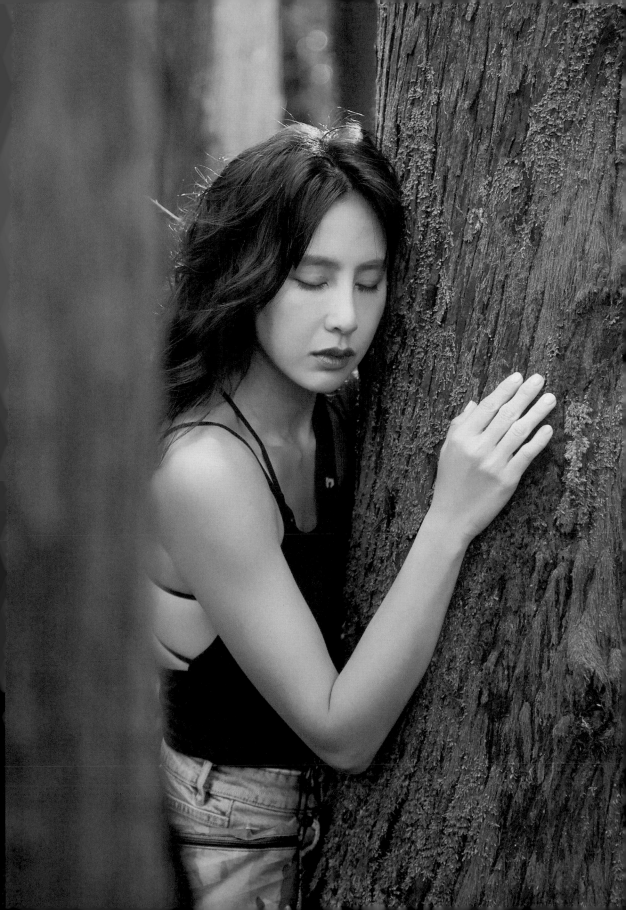

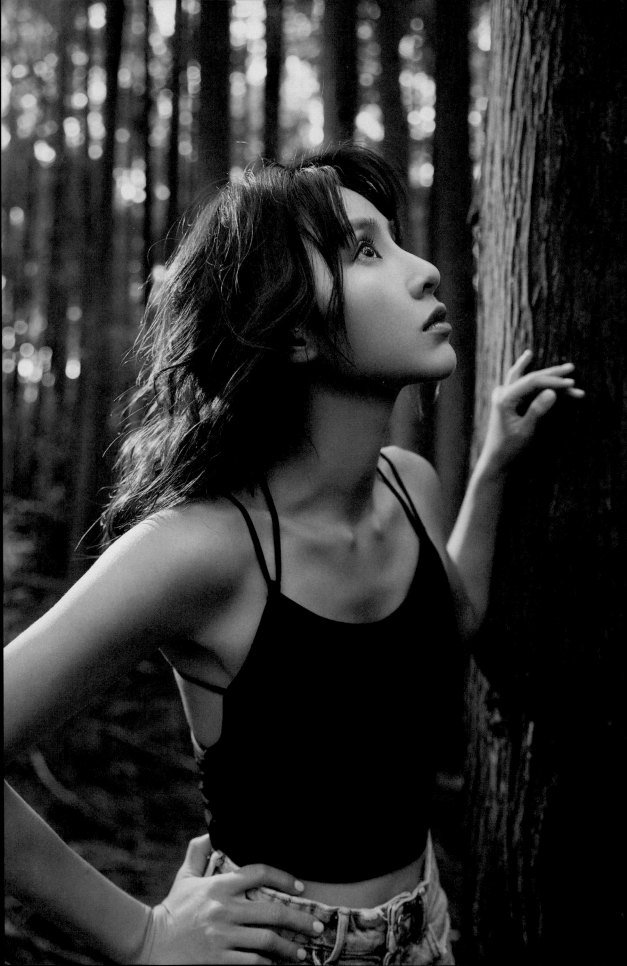

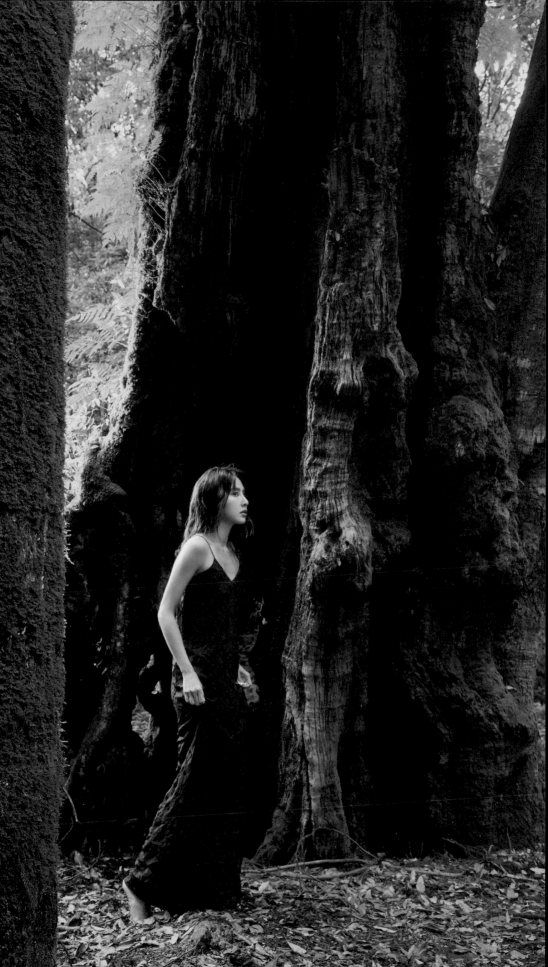

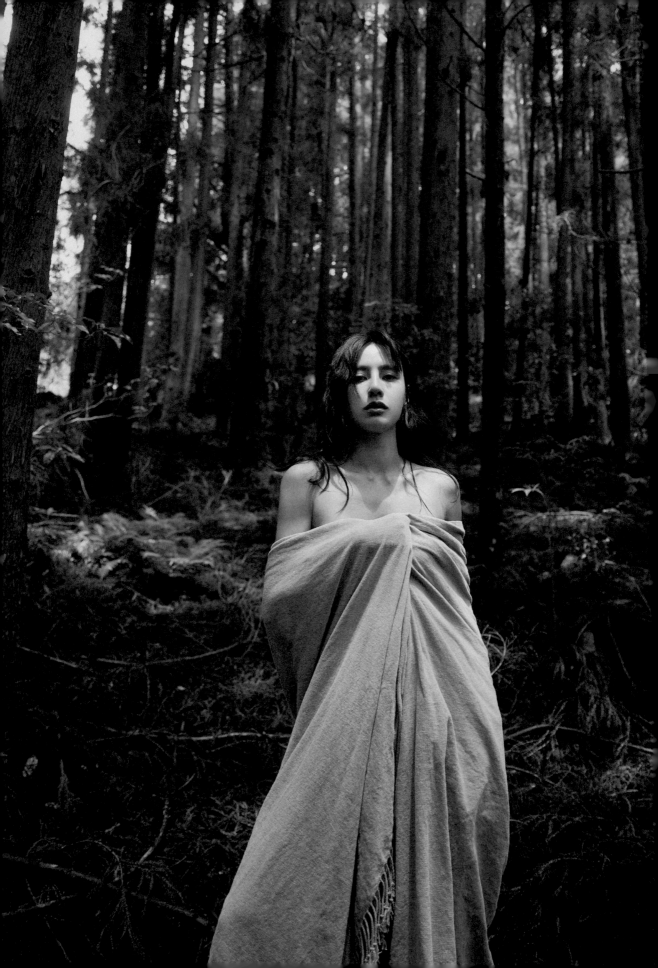

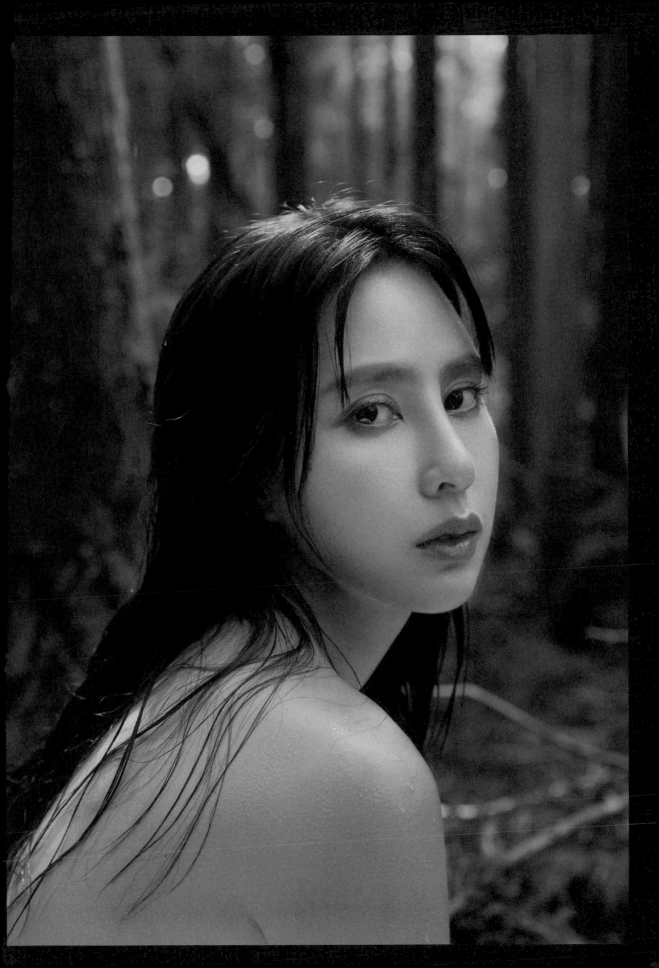

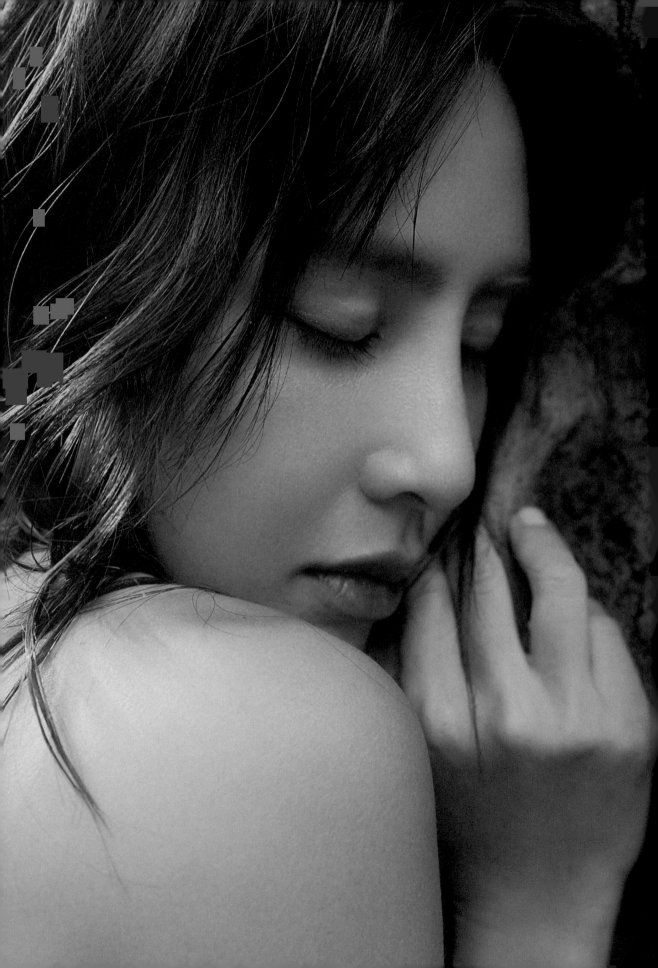

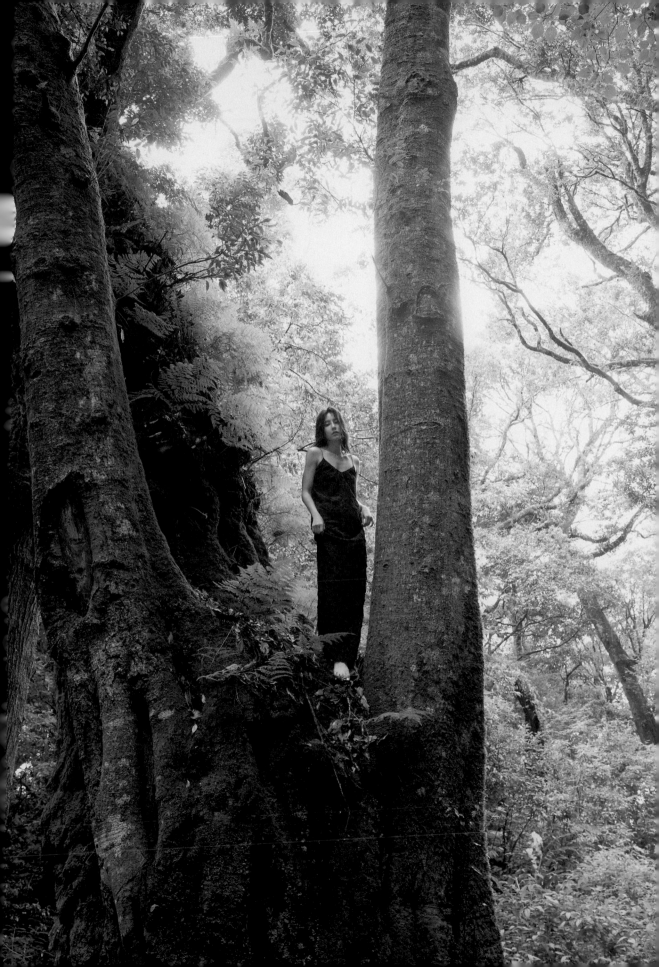

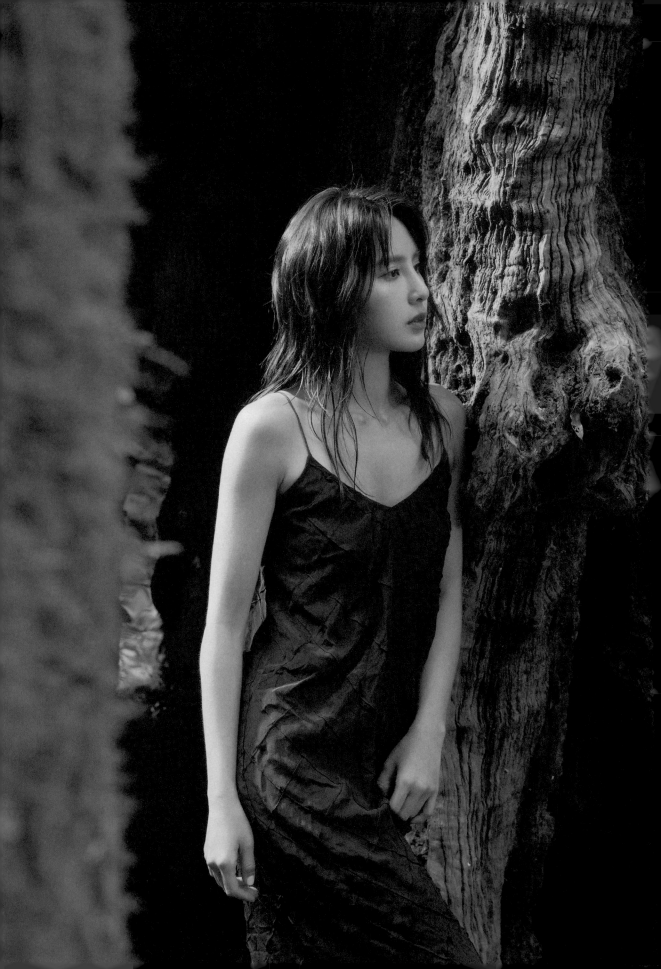

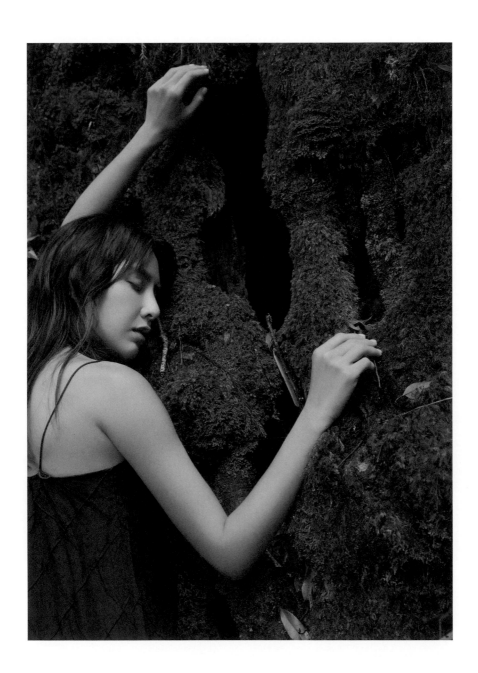

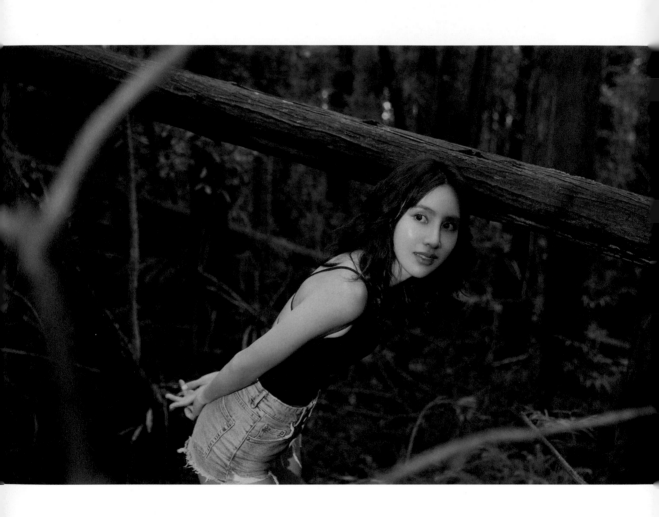

謝 謝 山 神 的 照 顧 ， 帶 領 我 到 了 這 裡 。

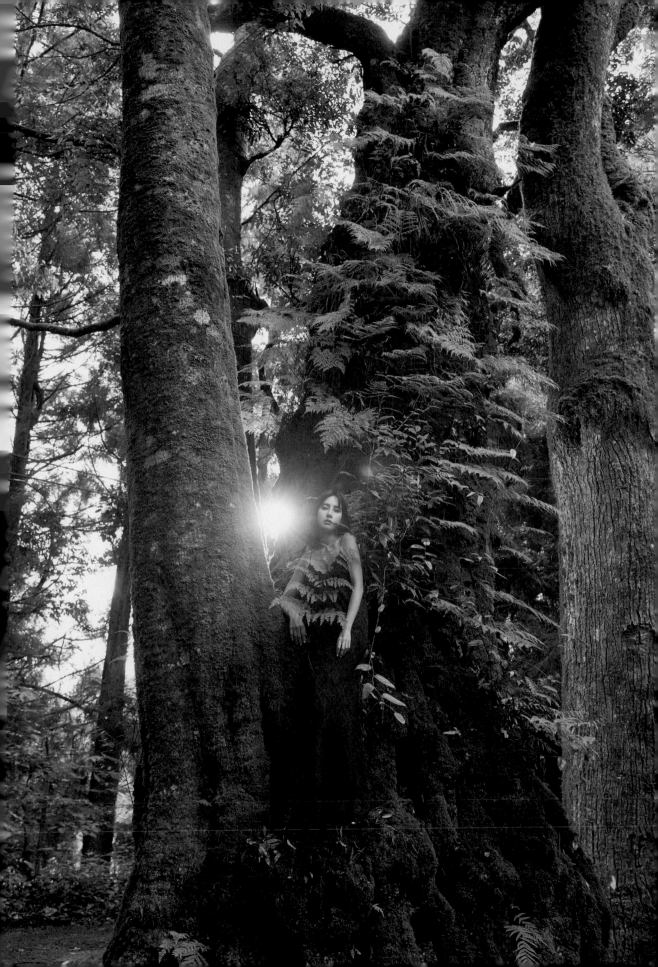

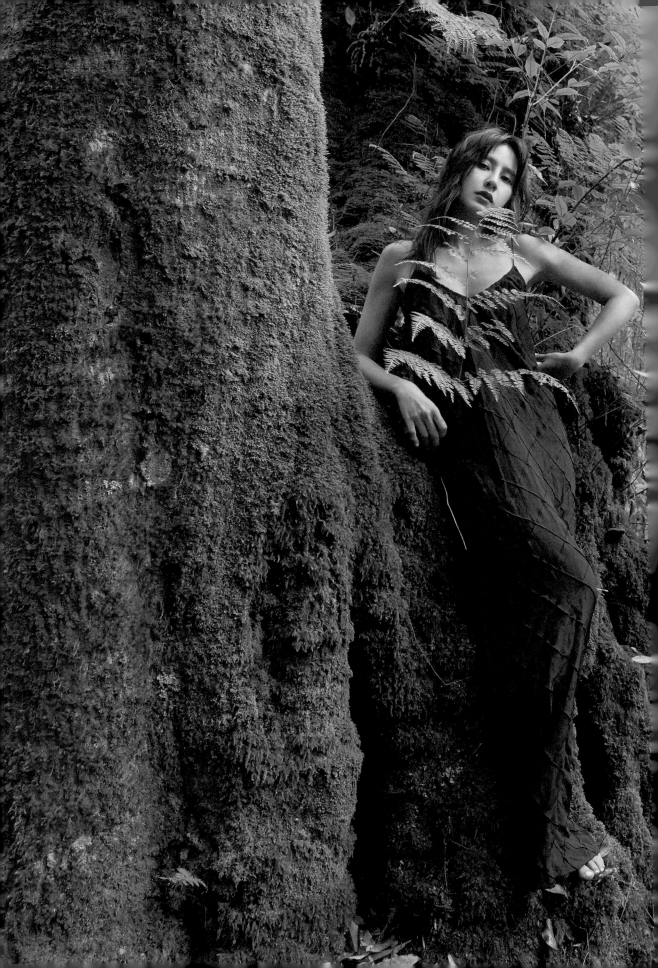

我們都是一個人來到這個世界上的。各自有該面對的考驗，

不要外求勇敢，因為真正的勇敢在你心裡。

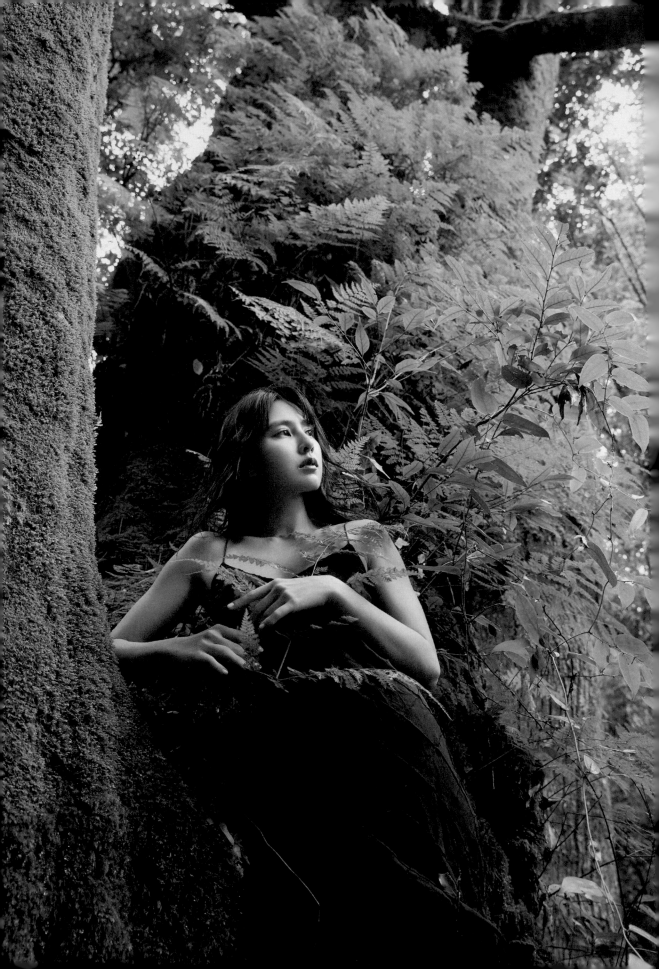

很開心越來越多人走出戶外。

希望上山的朋友，在上山前就先思考垃圾減量，做到無痕山林。

不屬於山上的垃圾，包括衛生紙、果皮、牙膏……

都是不能分解的外來物，會影響到生態。

你的每一個行動，都會造成未來的影響。

好好對待大地媽媽，大自然是我們的家，

需要我們每一個人的維護

一起好好的愛山吧！

秘境 Susie Fang 呼吸 房思瑜。寫真書

作 者	房思瑜
經 紀 公 司	聯利媒體股份有限公司
經 紀 人	劉珈妍、游毓茹、郭宜蓁
主 編	蔡月薰
企 劃	許文薰
攝 影	Kevin im
攝 影 助 理	大雄
妝 髮	Paggy KO
封 面 設 計	犬良設計
拍 攝 協 力	南投縣政府觀光處 黃山、劉益宏
	南投縣清境觀光協會 蔣政緯、張宏毅、徐子昇
	清境佛羅倫斯度假山莊 魏振宇
	來福居民宿 施武忠 施欣雨
	德陽小客車租賃有限公司 李從秀
	清境果色天香民宿 廖秋霞
特 別 感 謝	南投縣林明溱縣長
第五編輯部總監	梁芳春
董 事 長	趙政岷
出 版 者	時報文化出版企業股份有限公司
	108019 台北市和平西路三段240號7樓
發 行 專 線	02-2306-6842
讀 者 服 務 專 線	0800-231-705、02-2304-7103
讀 者 服 務 傳 真	02-2304-6858
郵 撥	1934-4724時報文化出版公司
信 箱	10899臺北華江橋郵局第99信箱
時 報 悅 讀 網	www.readingtimes.com.tw
電 子 郵 件 信 箱	books@readingtimes.com.tw
法 律 顧 問	理律法律事務所 陳長文律師、李念祖律師
印 刷	和楹印刷有限公司
I S B N	978-957-13-8348-4
初 版 一 刷	2020年09月04日
定 價	新台幣520元

贊 助 協 力